# 입체주의

안네 간테퓌러-트리어 지음    김광우 옮김

마로니에북스  TASCHEN

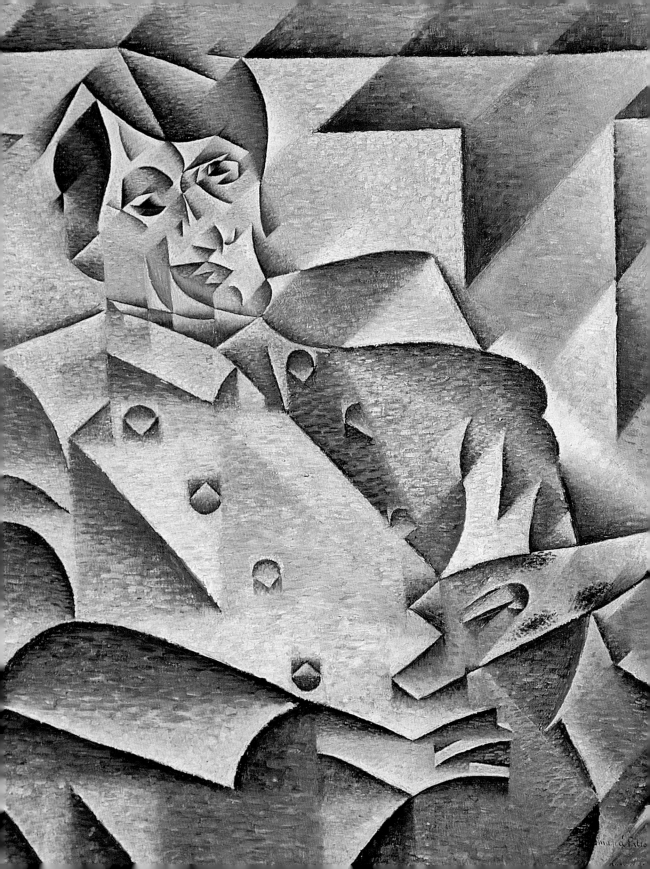

# 차례

# 새로운 인식적 명령인가?

"입체주의에는 명백한 목표가 있다. 우리는, 드로잉과
색채의 자연적 특성 속에 있는 모든 가능성을 이용하는
가운데, 오로지 우리가 눈과 정신으로 지각한 것에 대한
표현의 수단으로서만 입체주의를 본다.
그것은 우리에게 예기치 않은 기쁨의 출처,
발견의 원천이 되었다."

파블로 피카소

1911년 4월 21일부터 6월 13일까지 스캔들 속에서 열린 '살롱데쟁데팡당'(독립미술전)이 막을 올린 직후인 4월 23일자 일간지 『르 프티 파리지앵(Le Petit Parisien)』에 "입체주의란? 브라크-피카소 화파의 회화이다"라는 글이 실렸다. 입체주의자들—알베르 글레이즈, 장 메챙제 그리고 페르낭 레제를 포함하여—은 살롱에 자신들의 전시실을 마련했다. 이 전시회에는 피카소와 브라크의 작품이 포함되지 않았다.

입체주의라는 용어의 기원은, 이후의 입체주의자들에 포함되지 않는 앙리 마티스(1869~1954)와 저명한 프랑스 저널리스트이며 미술비평가인 루이 복셀에게로 거슬러 올라간다. 수년 전에 복셀은 "야수들(les fauves)"이라는 용어로 '야수주의' 미술가들을 칭해 야수주의라는 명칭이 쓰이도록 했던 바 있다. 복셀은 1908년 9월에 '살롱도톤'(가을 미술전)의 심사위원 중 한 사람인 마티스와 이야기를 나누었다. 마티스는 브라크가 '살롱도톤'에 "작은 입방체들(cubes)이 있는" 작품을 제출했다고 말해주었다. 이는 브라크가 그해에 프랑스 남부 레스타크(마르세유)에서 그린 풍경화 한 점에 대해 마티스가 묘사한 것이다. 다니엘-앙리 칸바일러는 저서 『입체주의의 부상(Der Weg zum Kubismus)』에서 "꼭대기에서 만나는 두 개의 상승하는 선들, 그리고 이 몇 개의 입방체들 사이에"라고 보다 구체적으로 설명했다. 마티스가 기억한 바에 의하면, 브라크가 처음으로 입체주의 회화를 창조하여 입체주의를 양식적 추세가 되게 했다. 자신의 그림에 대한 부정적 비평이 있자 브라크는 그냥 팔레에서 열리는 '살롱도톤' 오프닝 전날 저녁에 그 그림을 가져와 버렸다.

복셀은 1909년 '살롱데쟁데팡당'에 관한 글에서 처음으로 "입체주의"란 명칭을 사용했다. 그때부터 피카소와 브라크의 후기 회화는 새롭게 창조된 양식으로 분류되었지만, 둘 중 누구도 그런 명칭이 사용되는 데 적극적인 역할을 하지는 않았다. 피카소는 훗날 이렇게 말했다. "우리가 입체주의를 발전시킬 때 우리는 그것을 의도적으로 한 것이 아니라, 우리 내면에 있는 것을 표현하기만을 바랐다. 누구도 우리에게 프로그램을 지시한 적이 없었다. 우리의 친구, 시인들은 우리에게 어느 것도 강요하지 않은 채 우리의 노력을 자발적으로 따라주었다." 피카소는 또 이렇게 말했다. "입체주의에는 명백한 목표가 있다. 우리는, 드로잉과 색채의 자연적 특성들 속에 있는 모든 가능성들을 이용하는 가운데, 오로지 우리가 눈과 정신으로 지각한 것에 대한 표현의 수단으로서만 입체주의를 본다. 그것은 우리에게 예기치 않은 기쁨의 출처, 발견의 원천이 되었다."

어느 누구도 그때나 나중에나 피카소나 브라크를 '화파'라고 말할 수 없었다. 입체주의가 종료될 때까지 그것은 명확하게 규정한 프로그램이나 화파와 관련시키기에 어려운 것으로 남아 있었다.

1912년에 기욤 아폴리네르(1880~1918)는 "새로운 회화를 입체주의라고 부른다. 건물들이 있는 그림에서 입방체 형태가 있음을 발견한 마티스가 조롱 섞인 용어를 사용한 데서 이 명칭이 생겼다"라고 적었다. 그는 일찍이 1911년 10월에 1880년부터 1948년까지

1905 — 러일전쟁이 미국 대통령 시어도어 루즈벨트의 중재로 종료
1905 — 러시아의 전함 포툠킨에서 폭동 발생
1905 — 노르웨이가 스웨덴에 독립을 선언

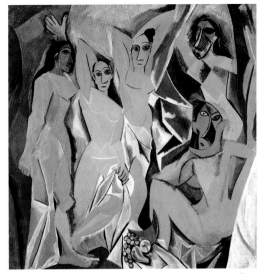

발행된 파리 시민들의 일간지 『랭트랑시장(L'Intransigeant)』에서 피카소를 입체주의의 창시자로 명명했다. "대중은 일반적으로 입체주의가 입방체 형태의 회화라는 걸 믿고 있다. 그러나 그것은 그렇지 않다. 1908년에 우리는 피카소가 단순하고 견고하게 묘사한 집들이 있는 몇몇 그림이 대중에게 입방체의 인상을 심어주었으며 따라서 최근의 회화적 방향을 위한 꼬리표가 창조된 것을 보았다." 피카소와 브라크가 1907년과 1909년 사이에 처음 입체주의를 만든 것에는 의심의 여지가 없다.

### 선구자로서의 피카소 ― 〈아비뇽의 아가씨들〉

입체주의의 기원에 관해 다양한 설명들이 있긴 하나, 피카소의 커다란 포맷의 그림 〈아비뇽의 아가씨들〉―약 244×234cm이다―이 20세기 미술에서의 첫 혁명의 초석으로 놓였다는 사실에 대해서는 동의가 이루어지고 있다. 1906년과 1907년 사이에 그려진 그 그림은 '입체주의적 사고'의 시작을 표시한다. 우레와도 같이, 피카소는 이 그림으로 자연주의적 비례 안에서의 지각적 공간, 자연주의 채색, 그리고 인체에 대한 해석을 무시했다. 여성 누드의 3차원성과 그것이 묘사된 공간이 파편화되어 2차원적 유형의 장식이 되고 동시에 상이한 시점들을 하나로 묶는다. 형태들의 재현과 구성에 대한 의문에 공간과 조형성의 환영이 부차적으로 자리 잡는다. 19세기 초에 형성된 모든 아카데미 전통에 모순되는 이런 혁신

들의 통합은 피카소의 많은 동시대인들 사이에 관심을 불러일으켰고, 때때로 과격한 비평을 촉진했다. 그의 화상 다니엘-앙리 칸바일러는 그 그림을 "모든 문제에 대해 필사적이며 일시에 지축을 흔든 고투"라고 했다.

### 입체주의의 요람

훗날 파리 살롱에서 전시회를 열게 될 입체주의자들 중 일부는 1905년의 '살롱도톤'에서 자신들을 하나의 통합된 미술가 그룹으로 소개했다. 미술평론가 복셀이 그들에 대해 "야수들 가운데 도나텔로가 있구먼!"이라고 말함으로써 야수주의라는 명칭을 만들어냈다. 그들 가운데는 조르주 브라크, 앙리-아실-에밀-오통 프리즈(1879~1949), 앙드레 드랭(1880~1954), 키스 반 동겐(1877~1968), 라울 뒤피(1877~1953) 그리고 모리스 드 블라맹크(1876~1958)가 포함되어 있었다. 인상주의자들과는 달리 그들은 순색(純色)의 표현과 동세를 강조했으며, 색채 안에서 명암을 입체적으로 만들어내는 표현법을 사용했다. 야수주의 그룹의 미술가들은 1907년에서 1909년 사이에 뿔뿔이 흩어졌다.

야수주의자들의 접근의 분석적 특징 외에도 입체주의의 창조를 위한 또 다른 중요한 토대는 1860년에서 1870년 사이에 부상한 인상주의였다. 인상주의자들은 의미가 무거운 주제들을 그림으로 설명하는 데서 탈피하여 밝고 좀더 자연적인 색조로 일상 장면을

3. 에드몽 포르티에
**말린케 여인, 서아프리카 Malinke woman, West Africa**
1906년, 콜로타이프 프린트(우편엽서)
파리, 피카소 미술관, 피카소 문서보관소

4. 파블로 피카소
**여인의 옆모습 Woman in Profile**
1906/07년, 캔버스에 유채, 75×53cm
개인 소장

5. 파블로 피카소
**여인 Woman**
1907년, 캔버스에 유채, 119×93cm
리헨/바젤, 바이엘러 재단

6.
**프랑스 식민지 콩고의 바반기 족 마스크**
**Babangi mask from the French Congo**
연대 미상, 나무, 높이 35.5cm
뉴욕, MoMA

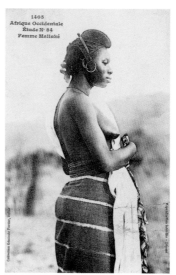

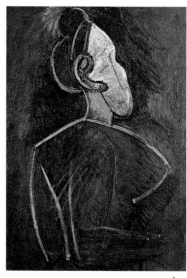

3

4

묘사하기 시작했다. 자연적인 빛의 원천들에 대한 연출과 강조는 에드가 드가(1834~1917), 에두아르 마네(1832~1883), 클로드 모네(1840~1926), 카미유 피사로(1830~1903), 오귀스트 르누아르(1841~1919), 폴 세잔(1839~1906)의 주변에 모인 미술가들의 주요 목적이었다.

우선 첫째로 입체주의 미술가들 일부가 폴 세잔의 이론을 환기시켰다. 입체주의에 대한 초기 논의와 분석에서 세잔의 역할이 선구자로서 종종 다루어졌다. 피카소는 "리얼리티에 있어서 세잔이 한 일은 증기기관보다 더욱 진보적인 것이었다"라고 말했다. 피카소는 마티스의 집에서 그가 소유한 세잔의 1899년 작품 〈목욕하는 사람들〉을 처음 보았다. 입체주의자들에 앞서 세잔은 공간적 환영을 생략하고, 공간의 깊이를 강조하지 않은 채 풍경을 편평한 면들의 배열로 묘사했다. 세잔은 1904년에 친애하는 화가 에밀 베르나르(1868~1941)에게 이렇게 말했다. "모든 자연적 형태들은 구(球), 원뿔 그리고 원통으로 집약될 수 있다. 이런 단순하고 기본적인 요소들로부터 시작해야만 하고 그래야 사람들이 원하는 모든 걸 만들 수 있다. 자연을 재생산하는 것이 아니라 묘사해야 한다. 어떤 방법으로? 조형적 색채의 등가물들로."

미셸 퓌는 1911년 잡지 『레 마르주(Les Marges)』에 이렇게 썼다. "입체주의는 단순화의 절정으로, 세잔에게서 시작되었고 마티스와 드랭에 의해 지속되었으며 …… 피카소 선생이 시작했다는 말도 있다. 그렇지만 이 화가가 작품을 드물게 선보였으므로 입체주

의 발달은 브라크 선생의 작품에서 주로 발견된다. 입체주의는 미술가로 하여금 자신의 노력을 믿을 만한 협력 시스템에 바탕을 두도록 허용하는 과학적 기반을 가진 체계로 보인다." 퓌의 설명은 입체주의를 미술가들에 의해 사용된, 규칙 지배적인 방법으로 한정했다. 즉, 결코 존재한 적이 없었던 하나의 화파를 미리 가정한 체계이다.

세잔의 〈목욕하는 사람들〉과 피카소의 〈아비뇽의 아가씨들〉을 비교하면 몇몇 놀라운 점을 발견하게 된다. 세잔의 그림에서 나뭇가지에 걸려 있는 텐트 같은 천이 〈아비뇽의 아가씨들〉에서 휘장의 배경으로 다시 나타난다. 목욕하는 사람들 중 포즈를 취한 두 인물이 피카소의 작품 〈아비뇽의 아가씨들〉에서 왼편 두 번째에 서 있는 인물과 오른편 하단에 웅크리고 앉아 있는 인물을 닮았다.

### 아프리카인에 대한 호기심 — 해외에서 받은 영감

입체주의자들은 자신들의 작품에 다양한 매체와 이미지의 출처를 사용했다. 사진 외에도 아프리카 미술의 사용이 두드러졌다.

야수주의 미술가들도 1905년과 1906년에 아프리카 부족 미술의 장점을 발견했다. 블라맹크는 아방가르드 미술가들에 의해 시작된 "흑인 미술을 포획하라"는 말을 공공연히 했다. 이 시기에 파리—프랑스 식민 권력의 수도—는 훌륭한 사냥터였다. 그는 개인적으로 사냥에 참여했으며 1905년 아르장퇴유의 카페에서 아프리

---

1906 — 샌프란시스코가 지진으로 인해 거의 완전히 파괴되다
1906 — 텅스텐 필라멘트 전구 도입

1907 — 오스트리아에서 보통선거권 시작되다

---

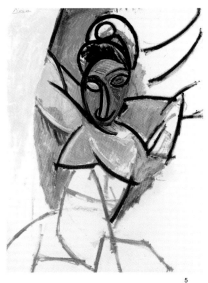

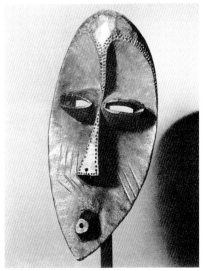

5                                                                 6

"우리가 입체주의를 발전시킨 것은 의도적으로 한 것이 아니라, 오로지 우리의 내면에 있는 것을 표현하기만 바랐기 때문이다. 누구도 우리에게 프로그램을 지시한 적이 없었다. 우리의 친구, 시인들은 우리에게 어느 것도 강요하지 않은 채 우리의 노력을 자발적으로 따라주었다."

파블로 피카소

카 조각 석 점과 흰색 사냥마스크를 구입했다. 그와 가장 가까운 친구 앙드레 드랭은 그의 작업실에서 이 마스크를 보고 그에게 샀다. 많은 미술가와 마찬가지로 그도 '살롱도톤'에서 열린 고갱의 회고전을 관람하고 그 영향으로 1906년에 런던 대영 박물관에서 민족지학(民族誌學)적인 수집품들을 관람했다. 마티스는 주목할 만한 아프리카 조각들을 파리의 중고품 상점에서 구입했다. 이런 사례는 수없이 많다. 칸바일러는 고갱의 작품에서 영감을 받은 수집 열정이 야수주의 미술가들의 작품에 별로 영향을 끼치지 않았더라도 아프리카의 조각과 인물상들은 호기심의 대상으로 작업실에 널려 있었다고 말했다.

브라크에 관해 우리가 아는 건 그가 마르세유 항구에서 아프리카 가봉의 마스크를 구입했다는 것이다. 피카소는 수집의 열정과 기쁨이 자신의 작품에 영향을 준 사실을 특별히 잘 알고 있었다. 피카소는 회화의 관점에서 아프리카 부족 미술을 보았다. 많은 조각과 마스크들 외에도 그의 작업실에 있던 수많은 아프리카 자료 사진들은 그가 예를 들면 여인의 머리카락이나 머리 장식 같은 것에 깊이 몰두하고 있었음을 말해준다. 현재 파리의 피카소 미술관에 있는 에드몽 포르티에가 1906년에 찍은 말린케 여인의 사진과 피카소가 1906/1907년 겨울에 그린 〈여인의 옆모습〉을 비교하면, 사진 엽서가 그림의 직접적인 모델이었음이 명확해진다.

이 시기에 그린 그 밖의 그림들 또한 —〈아비뇽의 아가씨들〉을 포함하여 — 피카소의 아프리카 초상에 대한 의존을 말해준다.

현재 바젤의 바이엘러 컬렉션 중 하나인 1907년의 〈여인〉의 밝고 빛나는 색채는 이 시기 피카소의 여타 작품들과는 거리가 멀다. 묘사된 여인의 얼굴은 아프리카 마스크처럼 갈색조로 칠해졌다. 부수적으로 여인의 머리 꾸밈은 아프리카 여인의 전통적 헤어스타일을 연상시킨다.

아프리카 조각 외에도 피카소는 1907년 3월 파리의 루브르 미술관에서 개최한 새로 발굴한 문화유물 전시회를 관람한 뒤 초기 이베리아 미술을 연구했다. 그리고 얼마 뒤 그는 파리에서 가난하게 생활하던 미술가이자 화상인 게리 피에레에게서 기독교가 전해지기 이전의 이베리아 조각 두 점을 구입했다. 피에레는 당시 아폴리네르를 위해 일하고 있었고 피카소에 관해서도 알고 있었다.

고솔의 스페인 마을에서 지내는 동안 피카소는 이베리아 반도의 '아르카이크한' 조각에 대한 많은 지식을 갖게 되었다. 수년 뒤인 1911년 8월 말 피카소는 그때의 판매상 피에레가 〈모나 리자〉를 훔친 범인으로 확인, 체포된 적이 있었음을 알게 되었다. 루브르에서 훔친 또 다른 것들에 관하여 피에레가 쓴 글이 잡지 『파리-저널』에 실렸는데, 여기에 피카소가 1907년에 구입한 두 점의 이베리아 조각도 포함되어 있었다. 이를 안 피카소는 아폴리네르와 함께 두 점의 조각을 『파리-저널』의 편집진에게 가져갔고, 이에 대해 잡지는 조각품들이 익명으로 반환되었다고 보도했다. 그럼에도 불구하고 아폴리네르와 피카소는 나중에 조사위원회에 불려갔다. 아폴리네르는 장물을 취득한 죄로 기소되어 구치소에서 일주일을 보낸

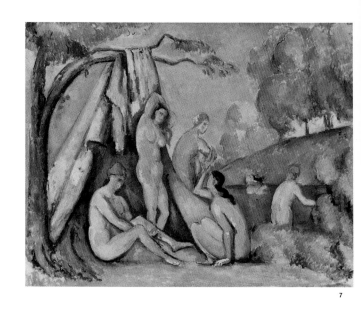

"그림을 그리는 것은 구성하는
것을 의미하며……
탁월한 감각은 훌륭한 예술적
개념에 가장 적합한 기질이다."

폴 세잔

뒤 무죄로 석방되었다. 이 사건은 피카소에 대해서는 결론을 내리지 않은 상태로 남았다.

이 시기의 수년 동안 방문객들의 눈에는 피카소의 작업실이 진기한 물건들을 넣어둔 캐비닛으로 보였다. 그에 관한 글에서 앙드레 살몽은 클리시 가에 있는 그의 작업실에 대한 인상을 밝혔다. "모든 가구에 있는 낯선 나무 조각들이 얼굴을 찌푸리게 하는데, 그것들 중에는 정교한 아프리카와 폴리네시아 조각들도 있다. 피카소가 여러분에게 자신의 작품을 보여주기 오래전부터 그는 여러분이 이런 원시적이고 놀라운 작품들에 감탄하기를 바랐다. …… 피카소는 무엇보다도 그가 영감을 주었을 뿐인 입체주의의 아버지로 불리는 것을 거부한다."

피카소의 막역한 친구 다니엘-앙리 칸바일러는 1946년 후안 그리스에 관한 책을 썼을 때 아프리카 조각에 대한 발견에 있어서 선구자로서의 피카소의 역할을 다음과 같이 정확하게 평가했다. "1906년 가을에 미적 지평을 확장하기 위한 분위기를 조성하기 위해 〈아비뇽의 아가씨들〉에 대한 피카소의 준비 작업이 필요했다." 막스 자코브는 피카소가 마티스의 작업실에서 아프리카 조각을 처음 보았다고 했다. 마티스는 손에 검은색 나무 인물상을 들었고, 피카소는 그날 밤 내내 그것에서 눈을 떼지 않았다. 다음날 피카소의 작업실에는 예를 들면 눈이 하나뿐이거나 입까지 닿는 기다란 코를 가진 여인의 두상을 그린 드로잉이 있었으며, 막스 자코브는 확증했다. "입체주의가 탄생했다."

### 사진의 도움을 받아……

피카소는 주의 깊은 관찰자로서 종종 그의 주변의 것들을 카메라에 담았다. 그의 작업실에는 약 1천 장의 명함 크기의 작은 초상사진, 수없이 많은 우편엽서, 브라사이(1899~1984)와 앙드레 빌레르(1930~) 같은 유명 사진작가들의 사진 외에도 작자 미상의 사진과 피카소 자신이 찍은 사진이 많이 있었다. 20세기가 시작되고 많은 회화와 드로잉 작업에서 그는 사진 이미지들을 사용했다. 이런 점을 몇몇 회화의 세부와 구성에서 발견할 수 있다. 피카소는 자신이 성취한 것들을 나타내는 방법으로 얼마간의 사진들이 필요했을 것이다. 오귀스트 로댕 같은 이전의 다른 예술가들이 했던 것처럼 말이다.

파리의 외곽에서 여름을 보낼 때 종종 두세 달을 머문 피카소는 최근에 그린 회화와 드로잉들을 사진으로 찍어 파리의 화상 다니엘-앙리 칸바일러에게 보냈고 칸바일러는 그 네거티브 필름을 컬렉터들에게 새로운 작품으로 보여주었다.

피카소는 1912년 7월 브라크에게 이렇게 요청했다. "자네가 할 수만 있다면 소르그로 돌아갈 때 내 사진기를 가져갈 것이라고 칸바일러에게 말하겠네." 동시에 피카소는 칸바일러에게 이렇게 전했다. "클리시 가에 가게 되면 제 사진기를 받아 가능한 한 속히 모를랭에게 몇 개의 원판을 현상하게 하고 브라크더러 제게 가져오도록 해주십시오."

---

1907 — 루디야드 키플링이 노벨문학상 수상
트리아-헝가리에 의해서 합병

1908 — 보스니아와 헤르체고비나가 러시아의 승인 하에 오스

1908 — 콩고가 벨기에의 식민지가 되다

---

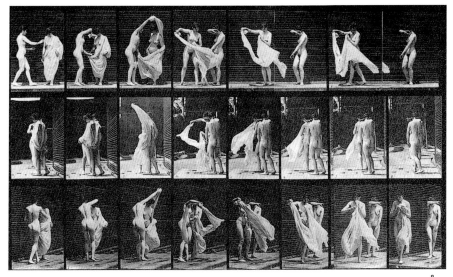

7. 폴 세잔
**텐트 앞에서 목욕하는 여인들**
**Female Bathers in Front of a Tent**
1883~1885년, 캔버스에 유채,
*63.5 × 81cm*
슈투트가르트 주립 미술관

8. 이드워드 머이브리지
**다른 사람의 옷을 벗기는 여인**
**Woman disrobing another**
1885년경, 『동물의 운동(*Animal
Locomotion*)』 중에서 플레이트 429,
1887년, 콜로타이프 인쇄물,
*46.9 × 59.2cm*, 이미지는 *20.8 × 35.4cm*
오타와, 캐나다 국립 미술관,
벤저민 그린버그 기증, 1981

8

## 우정의 역사

    브라크를 처음 피카소의 작업실로 데려간 사람은 기욤 아폴리네르였다. 저널리스트, 미술비평가, 대변인 그리고 큐레이터의 역할을 한 아폴리네르는 상당한 영향력을 행사했고 파리와 그 외 지역의 많은 미술가들과 교류했다. 따라서 그에게 젊은 브라크를 혁명적인 피카소에게 소개하는 것은 간단한 일이었다. 브라크는 1907년 11월 말 혹은 12월 초에 아폴리네르를 따라 피카소의 작업실로 갔다. 그때 피카소는 〈아비뇽의 아가씨들〉을 막 완성한 뒤 〈세 여인〉을 그리기 시작하고 있었다. 피카소의 〈아비뇽의 아가씨들〉에 대한 브라크의 반응은 엄청났다. 당시 피카소와 연인 관계였던 페르낭드 올리비에에 따르면 브라크는 이렇게 소리쳤다. "그림으로 당신은 분명 우리에게 등유를 마시거나 로프를 삼키는 느낌을 환기시키기를 바라고 있다." 브라크는 압도되었으며 처음으로 자신이 본 것에 대해 어쩔 줄 몰라 했다.

    변화는 매우 신속했다. 그때부터 브라크의 회화에서 피카소의 최근 그림들에 대한 심원한 이해와 지식이 나타나기 시작한 것이다. 두 화가들 사이에 친밀한 우정이 급속히 싹텄다. 피카소와의 우정을 쌓은 초기에 브라크는 그의 작품에 나타나는 새로운 주제에 대해 잘 받아들이게 되었다. 브라크는 여성 누드를 몇 점 그리면서 1908년에는 〈큰 누드〉를 그렸는데, 이는 140×100cm로—피카소의 대형 그림 〈아비뇽의 아가씨들〉에 버금가는—그의 대형 그림

중 하나가 되었다.

    브라크의 누드화에서 관람자는 근육이 비례에 맞지 않는 일그러진 여성의 몸과 각각에 대한 극한의 상호관계가 허구적으로 묘사되었음을 대하게 된다. 엉덩이와 오른쪽 장딴지에서 보듯 근육 조직과 육체가 몇 개의 명료한 선들로 대단히 강조되었다. 모나고 경직되게 늘어진 천 배경에 그려진 여성 누드는 약간 어색해 보인다. 배경으로 자신을 숨기는 여인 그리고 붉은색에서 황토색과 노란색으로 파도치는 천 가장자리 색 모두 세잔의 〈목욕하는 사람들〉과 피카소의 〈아비뇽의 아가씨들〉을 연상시킨다. 피카소의 초기 입체주의 작품에 비교될 만하게 브라크도 색을 명암을 구성하고 만드는 데 보조물로 사용했다. 색은 더 이상 묘사되는 오브제에 대한 사실적 경계가 아니며, 이에 대해 피카소는 이렇게 말했다. "입체주의는 중요하지 않은 리얼리티에 대한 모든 개념을 배제하는 가운데 회화를 위한 회화 그 이상이 아니다. 색은 부피를 묘사하는 데 도움이 된다는 점에서 역할을 할 뿐이다."

    그러므로 또한 입체주의자들은 이 예술적 운동 초기에 오브제에 늘 충실했다. "나는 내 회화를 해석할 수 있는 3, 4천의 가능한 방법이 있다는 것을 받아들이길 거부한다. 거기에는 오직 하나의 방법밖에 없으며, 이 유일한 방법 안에서 자연을 인식하는 것이 가능하기를 바란다. 이는 결국 대부분의 사람에게 있듯 외적 세계와 내적 존재 사이에서의 일종의 투쟁에 지나지 않는 것이다." 입체주의자들은 그림의 주제가 인식 가능해야 한다는 피카소의 바람을 결

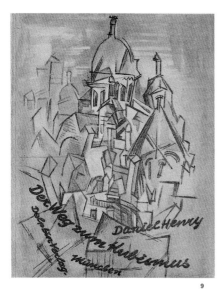

9.
다니엘 앙리, 입체주의의 부상
Daniel Henry, "Der Weg zum Kubismus"
(The rise of Cubism)
표지, 뮌헨, 델핀 출판사, 1920

10. 파블로 피카소
다니엘-앙리 칸바일러 Daniel-Henry Kahnweiler
1910년, 캔버스에 유채, 100.6×72.8cm
시카고 아트 인스티튜트, 찰스 B. 굿스피드를
기억하며 길버트 W. 채프먼 여사 기증

11. 파블로 피카소
파리의 클리시 가에서의 다니엘-앙리 칸바일러
Daniel-Henry Kahnweiler in the Boulevard de Clichy
studio, Paris
1910년, 젤라틴 실버 프린트, 크기 미상
파리, 피카소 미술관, 피카소 문서보관소

9

코 실망시키지 않았다. 관람자들은 늘 알아볼 수 있는 모티프를 찾으며, 그에 대한 디자인이 독립적으로 보일 때에도 언어로 납득하고 증명될 수 있기를 바란다.

두 사람 간의 친밀한 관계와 대단히 격렬한 아이디어 교환으로 많은 공통된 특징이 두 사람의 작품에 나타날 수 있었고, 이는 그들의 동시대인들에 의해서 — 때때로 비판적으로 — 관망되었다. 따라서 1908년부터 브라크의 여성 누드화는 그에게도 색다른 것으로 피카소의 〈아비뇽의 아가씨들〉에 버금가게 주목할 만했다. 두 사람을 대리했던 칸바일러는 1908/09년 겨울에 "두 친구에 의해 공유되고 동시 발생적인 작품들이" 나타나기 시작했다고 했다. 영향력이 컸던 1920년의 저술 『입체주의의 부상』에서 칸바일러는 이렇게 썼다. "두 미술가 모두 입체주의의 위대한 창시자들이다. 새 미술의 발달에서 두 사람의 기여는 거의 같으며, 종종 두 사람을 분리하기는 어렵다. 친밀하고 형제 같은 사이에서의 논의가 새로운 유형의 표현으로 나타났으며 때로는 한쪽이 때로는 다른 한쪽이 자신의 작품에서 이를 처음 실용적으로 사용했다. 공적은 두 사람에게 돌아가야 한다. 둘 다 훌륭하고 각자의 방법에서 호감을 주는 미술가들이다."

피카소와 브라크는 거의 매일 만나다시피 하며 예술적 의문에 관해 그들의 아이디어들을 강도 높게 교환했다. 피카소가 회상하기를, "거의 매일 밤 내가 브라크의 작업실로 가거나 그가 내게 오곤 했다. 단지 우리 모두 각자가 낮 동안 무엇을 했는지 봐야만 했다." 그들의 관계는 완전한 신뢰 관계였다. 두 미술가의 밀접한

교류는 파리의 각기 다른 외곽 지역에서 여름을 지내는 동안에 특히 나타난다. 이때만큼은 그들이 서신으로 의견을 나누었으며 우리는 최소한 인용문으로 그들의 우정의 역사에 다가갈 수 있다. 예를 들면 1912년 9월에 조르주 브라크는 화상 칸바일러에게 보낸 편지에 "피카소가 떠나 공백이 생겼습니다"라고 불평을 늘어놓았다. 피카소도 그의 가까운 친구를 보고 싶어했다. 1912년 5월에 브라크에게 이렇게 쓴다. "보고 싶네. 무엇이 우리로 하여금 나아가게 만들고 느끼게 하는 것인가? 미술에 관한 것을 편지로는 논할 수가 없네." 1913년 4월 피카소는 그의 미술가 친구 브라크와 격렬한 대화를 할 수가 없었다. "자네가 세레로 전화를 할 수 없다니 미술에 관한 좋은 논의를 할 수 없어 정말 안타깝네."

두 미술가의 밀접한 관계가 — 어떤 합의에 의한 것이 아니라 — 그들이 선택한 주제를 동일하게 만들었다. 따라서 브라크와 피카소는 1908/09년 겨울에 정물을 주제로 작업함으로써 폴 세잔의 근원적인 주제들 중 하나 — 〈목욕하는 사람들〉에 버금가는 — 를 취하기도 했다. 그리고 여기서 브라크가 원래 주로 풍경화를 그리는 데 관심 있었고, 피카소는 인간 형상에 연결됨을 느꼈다는 점을 구태여 언급할 필요는 없다.

## 살롱 입체주의자들 — 갤러리 입체주의자들

오늘날 우리에게 매우 친숙한 다른 입체주의자들의 작품들은

---

1908 — 아르놀트 쇤베르크가 무조음악 작곡                    1909 — 발칸반도에 대한 러시아와 이탈리아 사이에 비밀 합의가 이루어지다
1909 — 윌리엄 하워드 태프트가 미국 대통령에 취임

---

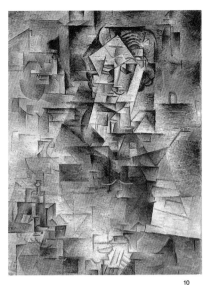

"입체주의에 관한 아폴리네르의 책을 받았습니다. 이 모든 철없는 소리에 저는 정말이지 실망했습니다."

파블로 피카소가 다니엘-앙리 칸바일러에게 보낸 편지에서

1910년에야 전시회를 통해 등장하기 시작했다. 1910년 3월 18일부터 5월 15일까지 열린 '살롱데쟁데팡당'에 알베르 글레이즈, 페르낭 레제 그리고 장 메챙제가 근작들을 선보였다. 장 메챙제가 기욤 아폴리네르를 모델로 그린 첫 입체주의 초상이 주목을 끌었다.

그들은 1911년의 '살롱데쟁데팡당'에서 '입체주의로 작업하는 미술가 그룹'이란 명칭으로 일반인에게 명성을 얻었는데, 여기에는 로베르 들로네, 다니엘-앙리 르 포코니에, 알베르 글레이즈, 장 메챙제가 포함되었다. 기욤 아폴리네르의 설명에 의하면 "입체주의자들을 위해 배정된 전시실 41"이 "일반인에게 깊은 인상"을 심어 주었다. 아폴리네르가 1912년에 회고하기를, "전시회에 메챙제의 예술적이며 인상적인 작품들, 글레이즈의 〈벌거벗은 인간〉과 〈꽃잔디 위의 여인〉 외에도 풍경화 몇 점, 마리 로랑생의 〈마담 페르낭 드 X의 초상〉과 〈젊은 처녀들〉, 로베르 들로네의 〈에펠탑〉, 르 포코니에의 〈풍부함〉, 페르낭 레제의 〈숲속의 누드〉가 있었다." 이 전시회는 오늘날 입체주의의 첫 번째 그룹 표명으로 받아들여진다.

전시실 41에서의 전시 후에 입체주의자들은 두 그룹으로 갈라졌다. 전시회에 참여한 '살롱 입체주의자들'—들로네, 글레이즈, 메챙제—은 '갤러리 입체주의자'인 브라크와 피카소에 반대편에 섰다. 1908년에 '살롱도톤'에 참여하여 마티스로 하여금 "작은 입방체들"을 공식화하도록 영감을 주었던 브라크는 1909년 봄에 '살롱데쟁데팡당'의 전시에 마지막으로 참가했다. 그는 피카소의 결정을 받아들여 더 이상 살롱에 출품하지 않았다. 그 뒤 피카소와 브라

크의 작품은 칸바일러와 볼라르의 화랑과 국외의 다양한 전시회에서만 볼 수 있게 되었다. 브라크는 이런 결정을 1920년 이후에야 뒤집었다. 브라크와 피카소의 작업실에 들어가는 것이 소위 '살롱 입체주의자들'에게는 허용되지 않았다.

## 칸바일러의 미술가들

브라크와 피카소에게 칸바일러는 화랑 주인 그 이상이었다. 학자적 저술가이며 전시회 큐레이터인 칸바일러는 또한 입체주의를 하나의 미술 양식으로 널리 퍼뜨리는 데 앞장섰다. 머잖아 그는 두 미술가와 친밀한 우정을 나누게 되었다.

칸바일러는 1915년에 전설적인 책 『입체주의의 부상』을 쓰기 시작했다. 1912년에 출판된 알베르 글레이즈와 장 메챙제의 『입체주의에 관하여』를 제외하고 그것은 당시 입체주의에 관한 중요한 간행물 중 하나였다. 전쟁으로 인해 칸바일러의 책은 1920년이 되어서야 뮌헨의 델핀 출판사에서 출간되었다. 일찍이 1916년에 그 요약된 글이 취리히의 잡지 『백서(Die Weissen Blätter)』에 '입체주의(Der Kubismus)'란 제목으로 실린 바 있다. 1920년에 책을 출간하면서 그는 다니엘 앙리라는 필명을 사용하여, 프랑스에 체류하는 독일인이 겪을 불필요한 마찰을 피했다. 그가 소장한 미술품들은 전쟁 중에 독일인 재산이란 명목으로 압류되어 1921년에 강제적으로 두 차례의 경매에서 처분되었다.

---

1909 — 로버트 에드윈 피어리가 최초로 북극에 도달

1909 — 최초로 비행기를 타고 영국해협을 건너다

1909 — 젤마 라게를뢰프 노벨문학상 수상

---

12.
**파리의 사무실에 있는 앙브루아즈 볼라르**
Ambroise Vollard in his office in Paris
1930년경, 젤라틴 실버 프린트, 크기 미상

13. 파블로 피카소
**앙브루아즈 볼라르 Ambroise Vollard**
1910년, 캔버스에 유채, 93×66cm
모스크바, 푸슈킨 미술관, I. A. 모로초프 컬렉션

14.
**쉘셰르 가의 작업실에서의 파블로 피카소**
Pablo Picasso in his studio in the Rue Schoelcher
1914년, 흑백사진, 크기 미상
파리, 샤르메 문서보관소

15. 파블로 피카소
**기타 연주자 The Guitar Player**
1910년, 캔버스에 유채, 100×73cm
파리, 국립 현대 미술관, 퐁피두 센터,
앙드레 르페브르 기증, 1952년

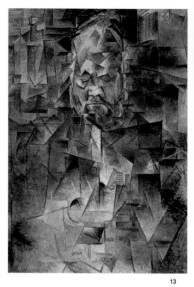

12

13

만하임에서 태어나고 1902년에 부모의 뜻에 따라 파리를 여행하며 주식중개상 타르디유로부터 수련을 받은 칸바일러는 22세 되던 해인 1907년에 파리에 화랑을 열었다. 비뇽 가 28번지에 소재한 화랑의 크기는 약 4평방미터이고 이전에 양복재단사 작업실로 사용되었던 곳이다. 그해 3월 '살롱데쟁데팡당'을 참관한 뒤 칸바일러는 전시회에 참여한 화가들의 작품을 구입했는데, 드 블라맹크, 반 동겐, 시냐크 그리고 브라크의 작품이 포함되었다. 그 후 곧 그는 처음으로 드랭, 블라맹크 그리고 브라크를 후원하게 되었다.

1907년 5월에 한 젊은이가 화랑으로 칸바일러를 방문했는데, 그의 말에 의하면 "작고, 억세며, 남루한 의상에 …… 그러나 놀라운 눈을 가진" 사람이었다. 다음날 젊은이는 다시 칸바일러의 화랑에 왔고 이때는 신사 한 명을 대동했다. 이 두 사람은 피카소와 화상 앙브루아즈 볼라르(1868~1939)였다. 라피트 가에 화랑을 열고 있던 볼라르는 세잔, 고갱, 르누아르, 피카소를 비롯해 그 밖의 유명 미술가들을 대리하고 있었다.

빌헬름 우데를 통해 파리에 화랑을 열고 컬렉터로 활동한 칸바일러는 당시 피카소가 큰 포맷의 그림을 그리고 있다는 것을 알게 되었다. 1907년 7월 라비앙 가 13번지에 있는 작업실로 피카소를 처음 방문한 그는 〈아비뇽의 아가씨들〉을 가장 먼저 본 사람 중 하나가 되었다.

이 논쟁적인 그림을 본 칸바일러는 입체주의의 가장 중요한 화상이 되었고, 피카소가 그린 모든 작품에 대한 독점적인 화상으로 행세하게 된다.

레스타크에서 여름을 보내고 1908년 9월 초에 돌아온 브라크는 레스타크에서 그린 일련의 새 작품들을 '살롱도톤'에 제출했다. 심사위원들은 그의 작품들을 거부했다. 심사위원 두 명이 두 점의 그림만은 받아들이기로 했지만 브라크는 모든 작품을 가지고 그곳을 떠났다. 칸바일러는 브라크에게 자신의 화랑에서 개인전을 열 것을 제안했다. 개인전은 1908년 11월 9일부터 28일까지 27점의 작품을 소개했고, 아폴리네르가 작은 카탈로그에 서문을 썼다. 그때 전시한 작품들 중에 1908년에 그린 〈큰 누드〉가 포함되어 있었다.

같은 해 칸바일러는 피카소에게서 약 40점을 사들였고, 이자벨 모노-퐁텐은 칸바일러의 상세한 일대기에서 그가 미술가들과 다음과 같은 내용에 합의했다고 썼다. "그해가 지나면 더 이상 그의 갤러리에서 개인전을 열지 않고 단순히 작품들을 전시해놓는다. 부가적으로 화가들은 살롱에 출품하지 말아야 하고 화랑은 더 이상 광고를 하지 않을 것이다. 대신에 평판은 오로지 입에서 입으로의 선전과 소수의 충성스러운 고객들에 의해서 만들어질 것이다."

피카소는 1910년 가을에 칸바일러의 초상을 그리기 시작했고 칸바일러는 피카소의 작업실을 스무 차례 정도 방문해 앉은 자세를 취했다. 피카소가 작업실에 있는 그를 찍은 사진이 당시의 모습을 알게 해준다. 피카소는 초상을 그해 말에야 완성했다. 사진과 비교할 때 입체주의적인 얼굴과 손이 있는 아주 밝은 면에서 화상의 모

-----

1909 — 플라스틱 베이클라이트와 셀론이 발명되다
1910 — 일본이 한국을 합병

1910 — 영국에서 조지 5세가 왕위에 오르다
1910 — 니카라과가 미국의 보호령이 되다

"우리 모두 예술이 진실이 아니라는 걸
알고 있다. 예술은 우리에게 적어도
우리에게 이해하도록 주어진 진실을 알게
만드는 거짓말이다. 미술가는 거짓말에
담긴 진실성을 사람들에게 납득시키는
방법을 알아야만 한다."

파블로 피카소

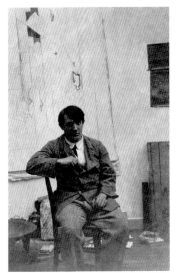 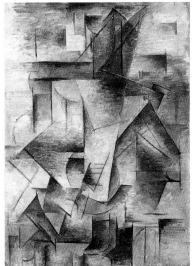

14                    15

습을 볼 수 있다. 피카소는 이 초상에서 브라운색이 두드러지는 명암으로 색의 범위를 구성하면서 모티프의 실제 색을 무시하고 형태와 부피를 묘사했다.

칸바일러의 초상을 그리기 전인 1910년 봄 피카소는 빌헬름 우데와 볼라르의 초상을 그리기 시작했고, 오랜 시간 끝에 완성했다. 그는 화상 볼라르의 초상을 그리는 데 반 년이 걸려 그해 가을에야 완성했다. 피카소와 동거했던 페르낭드 올리비에는 훗날 이에 관해 적었다. "그는 입체주의 초상화들을 그리기 시작했습니다. 그는 우데의 초상을 그리는 대가로 작은 코로의 그림을 받기로 했어요. …… 그 뒤 볼라르와 칸바일러의 초상을 그리기 시작했지요. 두 초상을 그리는 데 많은 시간이 소요되었고 특히 볼라르의 초상을 그리는 데 여러 달이 걸렸답니다." 볼라르 초상의 경우 피카소는 여름 거주지에서 볼라르가 없는 상태로 계속해서 그렸다. 피카소는 1910년 6월 16일 피렌체에 있는 거트루드 스타인 여사에게 "친애하는 친구에게: 당신이 떠난 뒤 매일 볼라르의 초상을 그리느라 여념이 없습니다. 완성하게 되면 사진을 찍어 보내겠습니다"라고 편지했다. 피카소는 초상을 그릴 때 앉아 있는 모습이 담긴 그의 사진을 사용한 것으로 추정된다. 자연적 색채의 화상의 얼굴이 회색과 파란색 색조의 배경에 명료하게 나타났다. 이 구성은 칸바일러의 초상에 비하면 좀더 평온해 보이고 관람자로 하여금 얼굴에 시선을 집중하게 한다. 반면 칸바일러의 초상은 형태가 다양하고 형식적인데, 시점의 전환이 있어 훨씬 더 활기 있게 보인다.

칸바일러는 1911년에 처음으로 피카소와 계약을 체결해 3년 기간에 합의했다. 빌헬름 우데가 상세하게 서술한 저서 『피카소와 브라크. 입체주의를 개척』의 내용 덕에 우리는 작품의 평균 가격을 알 수 있게 되었다. 말하자면, 드로잉은 100프랑, 81×65cm('25s'로 불림) 그림은 1000 프랑, '60s'는 3000프랑으로 130×97cm의 크기다. 피카소는 계약서에 다음과 같은 추가사항을 더했다. "더 나아가 나는 내 작품에 필요한 모든 드로잉을 계속 사용할 권리가 있다." 그리고 "그림의 완성도를 내가 결정한다." 반 년 만에 가격이 세 배로 뛰었다. 그림의 크기에 따라서 그의 화상은 500프랑에서 3000프랑의 가격을 지불해야 했다. 칸바일러도 자신이 구입한 가격의 세 배를 받고 팔았다. 피카소의 초기 작품들은 훨씬 비싼 가격에 내놓았다.

브라크는 1912년 11월에 칸바일러와 새로운 계약을 체결하고 기간을 1년으로 했다. 계약서에는 "나뭇결 종이, 대리석무늬 종이, 그 밖의 부가적인 종이에 그린 드로잉"은 다른 작품들과 구분된다고 적혀 있었다. 칸바일러는 드로잉에 40프랑, "나뭇결 종이, 대리석무늬 종이, 그 밖의 부가적인 종이에 그린 드로잉"에 50프랑이나 75프랑, 캔버스 그림에는 250프랑을 지불하기로 했다. 계약서에 그림의 크기는 명시되어 있지 않았다. 따라서 칸바일러는 피카소와 비교할 경우 브라크에게 약 4분의 1의 가격만을 지불한 것이다. 칸바일러가 다양한 기간으로 계약을 체결한 미술가들 중에는 앙드레 드랭, 후안 그리스, 모리스 드 블라맹크도 있었다.

---

1910 — 중국 군대가 라사를 점령. 달라이 라마가 인도로 망명          1910 — 군주제가 종식되고 포르투갈 공화국이 선포되다
1910 — 바실리 칸딘스키가 최초로 추상 수채화를 그리다

---

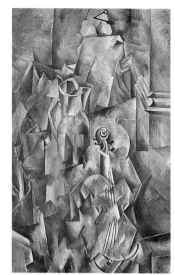

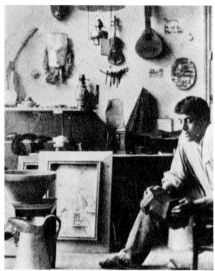

"조르주 브라크가 있다.
그는 놀라운 삶을 이끈다.
그에게는 미에 대한 열정이 있고
그것을 — 말하자면 — 손쉽게
성취했다…….
그의 모든 그림은 이전에 누구도
이루지 못한 야망에 대한
기념물이다."

기욤 아폴리네르

갤러리스트들과 미술가들 사이의 계약에도 불구하고 연합은 늘 조화롭지 않았다. 따라서 1912년 10월부터 11월까지 암스테르담에서 열린 '현대 미술 고리 2(Moderne Kunst Kring 2)'전에 10점을 출품하기로 요청받은 브라크는 칸바일러가 심하게 반대했음에도 불구하고 자신이 원하는 그림 한 점을 포함시켰다. 이에 대해 칸바일러는 브라크에게 불평을 했음이 분명하다. 그가 1912년 9월에 다음과 같이 응답했기 때문이다. "선생의 놀라운 행동은 제게 지나친 듯합니다. 그렇지만 100프랑의 가격이 선생의 기분을 상하게 했다는 것을 알았을 때 저의 놀라움도 상당했다는 것을 말해야겠습니다. 이제 선생은 선생의 참여 없이는 제가 사업을 벌여서는 안 된다고 요구하고 있습니다. …… 그리고 그렇게 함으로써 선생은, 선생이 제게 지불하는 다소 적정한 가격에 대해 저한테 보상할 가능성을 저에게서 박탈하는 것입니다. 선생의 요구를 고려할 때 선생이 제게 보상하는 바가 너무 적습니다. …… 선생의 비난하는 태도의 이유, 특히 전시회에 관계된 것은 선생이 생각하는 것만큼 제가 모르고 있지 않다는 것을 선생은 아셔야 합니다." 브라크는 미술시장에서의 피카소와 자신의 작품에 대한 상이한 가치를 알고 있었을 것이다. 추측컨대 이것이 그의 불만족에 대한 하나의 이유가 되었을 것이다.

피카소도 자신의 그림을 두 명의 컬렉터에게 직접 팔기 위해 시장의 틈새를 이용했고, 거트루드 스타인 여사와 그녀의 남동생 레오 스타인은 피카소에게서 직접 작품을 구입했다. 칸바일러는 이 사실을 알고 있었다. 스타인 가족이 수집한 피카소의 작품은 캔버스화가 33점, 구아슈가 3점, 드로잉이 59점 그리고 한 권의 스케치북이었다.

## 분석에서 종합으로

소위 '초기 입체주의'(1906/07~1909) 시기에 피카소와 브라크에 의해서 자연의 모방은 더 이상 미술의 근원적인 주제가 아니라는 사실이 입증되었다. 회화는 중심적인 시점, 자연적 형태, 그리고 묘사된 오브제의 고유색에 더 이상 구속을 받지 않는 가운데 자체의 리얼리티를 지니게 되었다. 많은 회화에서 화가가 주제를 바라볼 때의 위치에 따른 여러 시점들이 통합되었다. 회화의 주제는 따라서 미술의 주제가 되었고, 아폴리네르는 "입체주의가 이전의 회화와 다른 점은 모방의 미술이 아니라 상상의 미술이란 데 있다"라고 적절히 언급했다.

영국의 비평가이자 작가, 화가로서 1905년부터 1910년까지 뉴욕의 MoMA에서 큐레이터를 역임했던 로저 엘리엇 프라이(1866~1934)가 잡지 『네이션(The Nation)』에서 피카소에 대해 말하기를 "피카소는 기질의 격렬함과 비범함에서 마티스와는 대조된다. …… 그는 기하학적 추상에 대해 매우 생소한 열정에 사로잡히게 되었으며, 세잔에게서 이미 나타난 힌트들을 지독한 일관성으로 실행했다"라고 했다.

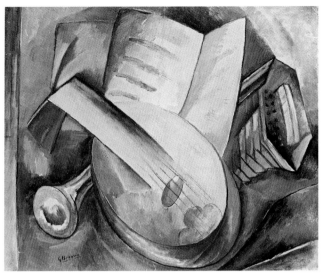

16. 조르주 브라크
**물주전자와 바이올린 Pitcher and Violin**
1910년, 캔버스에 유채, 117×73cm
바젤 공립 미술관, 라울 라 로슈 기증, 1952

17.
**작업실에서의 조르주 브라크**
**Georges Braque in his studio**
연대 미상, 흑백사진, 크기 미상
파리, 샤르메 문서보관소

18. 조르주 브라크
**악기 Musical Instruments**
1908년, 캔버스에 유채, 50×61cm
개인 소장

18

'분석적 입체주의'의 기간은 1909/10년부터 1912년까지다. 그 양식은 피카소와 브라크의 작품에 의해 최초로 특징지어진 것이다. 그들의 모티프는 다양한 시점에서 동시에 조망될 뿐 아니라 또한 물리적 전체를 위한 작은 형태들로 단편화된다.

미셸 퓌는 1910년 저서 『회화의 최근 상태(*Le dernier état de la peinture*)』에 이렇게 썼다. "브라크는 가장 극단의 이론들을 극단적으로 유형화한다. 우주를 공간 안에서 가장 단순한 기하학적 선으로 한정한다. 그는 화학자의 증류기를 통해서, 말하자면 때때로 푸른 잎으로 에워싸인 것과 같은 식으로 풍경을 본다. 그에게 중심은 설령 초록색에 에워싸였을 때라도 지구의 표면 수백 미터 아래서 광부의 램프의 불빛 속에 차가운 색채가 여실하게 드러나는 크리스털 바다로 구성되는 것이다."

이 시기의 많은 작품에서는 묘사된 오브제의 실제 색과는 관련 없는 한 가지 색채가 두드러졌다. 채색은 배경 속으로 들어가고 그림의 형식적 조직을 강조한다. 명암의 다양한 영역들이 조형성을 설명하는 데 기여하며, 원근감을 비교함으로써 광원을 추적할 수 있다.

작은 형태들로 된 오브제의 단편을 작품의 가독성으로 옮겨 왔다. "사람들은 오직 구역으로 그림을 본다. 늘 한 번에 한 구역만 볼 뿐이다. 따라서 예를 들면 초상화의 경우 몸이 아니라 머리를 보게 된다. 혹은 눈을 보고 코나 입을 보지 않는다. 그러므로 모든 것이 항상 옳다. 각각의 변형은 바로 그런 이유에서 옳다."

## 오르픽 입체주의

1911년경의 들로네와 레제의 작품에는 특히 색, 빛 그리고 동세의 디자인 원리들이 적용되었다. 입체주의에 관한 일련의 논문들에서 이것은 오르픽 입체주의로 구분되었다.

레제는 1908년 몽파르나스에 있는 예술가들의 거류지인 라 뤼슈(벌통)에 이미 정착해 있었다. 거기서 그는 아폴리네르, 들로네 그리고 그 밖의 많은 사람들을 만났다. 이 사람들이 1910년에 그를 칸바일러 화랑에 소개했고 거기에서 그는 브라크와 피카소의 작품에 정통하게 되었다.

1911년부터 브라크의 가까운 친구가 된 앙리 로랑스(1885~1954)는 1913년과 1914년에 '살롱데쟁데팡당'에 정선한 작품들을 전시했다. 그의 작업의 초점은 여성 인물로서, 그 물리적 통일성을 열린 면으로 쪼개는 것이었다. 에두아르트 트리어는 저서 『조각의 이론들(*Bildhauertheorien*)』에서 로랑스의 예술적 관심을 이렇게 인용했다. "구멍은 조각에 있어서 부피만큼이나 중대하다. 조각은 근본적으로 형태들에 의해 제한된 공간의 전유다. 많은 사람이 공간에 대한 느낌이 없이 조각을 만든다. 그러므로 그들의 조각에는 특징이 전혀 없다." '살롱'에서의 전시 후에야 로랑스는 최초의 고유한 입체주의 조각가로서 탁월함을 나타내기 시작했다. 칸바일러는 브라크와 매우 좋은 관계를 유지하고 있었음에도 불구하고 1920년에야 이 조각가와 지인이 되었다.

---

1911 — 로알드 아문센이 최초로 남극에 도달

1911 — 페루에서 마추픽추 잉카 도시 발굴

1911 — 파리의 루브르 박물관에서 〈모나 리자〉 도난

---

19. 앙리 르 포코니에
풍부함 Abundance
1910/11년, 캔버스에 유채, 191 × 123cm
헤이그 시립 미술관

20. 장 메챙제
알베르 글레이즈의 초상 Portrait of Albert Gleizes
1911년, 캔버스에 유채, 65 × 54cm
프로비던스 미술관, 로드 아일랜드 스쿨 오브 디자인,
파리 옥션 앤드 뮤지엄 웍스 오브 아트 펀드

21. 페르낭 레제
안락의자에 앉은 여인 Woman in an Armchair
1913년, 캔버스에 유채, 130 × 97cm
리헨/바젤, 바이엘러 재단

**19**

후안 그리스는 파블로 피카소의 작업실 이웃에 살고 있었다. 그의 초기 작품은 당시 젊은 미술가들에게 입체주의가 큰 영향을 끼쳤음을 대표적으로 증명하며, 그의 작업은 후기 입체주의에 새로운 추진력을 제공했다. 그리스의 지적 능력이 그때까지 공식화되지 못한 입체주의에 이론적 기반을 마련해주었다. 그리스는 회화를 입체주의의 발달과 성취로 요약했다.

## 종합적 입체주의

1912년경 이후 입체주의자들의 기법은 상당히 달라졌다. 그림들은 다시금 좀더 가독성을 띠게 되었다. 1912년경부터 1914년까지의 소위 '종합적 입체주의' 국면에서, 예를 들어 브라크, 피카소, 그리스 그리고 레제와 같은 미술가들은 추상적 회화 요소들로 새로운 모티프를 구성하기 시작했다. '파피에 콜레(papier collé)' 기법이 발명되어 이것이 레디메이드로 이어지는 모든 콜라주 기법들의 기초로 등장했다.

브라크의 〈과일접시와 유리잔〉을 통해 최초의 '파피에 콜레'가 창조되었다. 이 작품은 브라크가 프랑스 남부 소르그에서 1912년 9월 초 여름을 보낼 때 제작되었다. 브라크는 아비뇽의 거리를 산책하다가 벽지 상점에 진열된 참나무무늬(가짜 나무)를 모방한 두루마리 종이를 우연히 발견했다고 훗날 회고했다.

앞서 겨울에 브라크는 나뭇결을 모방한 것으로 작업하고 또한 자신의 그림 〈바흐에게 바침〉에 작곡가의 이름을 스텐실로 레터링했다. 장식미술가로 훈련받은 브라크는 두 가지 기법 모두, 즉 레터링뿐 아니라 재료의 모방에서도 달인이었다. 그는 상점에 진열된 재료를 보고 그것을 어떻게 자신의 작품에 적용할 것인가에 대한 아이디어가 생겼다고 했다. 그것을 처음 시도하기 전 브라크는 피카소가 파리로 떠날 때까지 기다렸다. 피카소는 파리에 가서 새로운 작업실로 이전하는 일을 감독해야 했다. 그러자 브라크는 두루마리 종이를 구입하고 피카소가 파리에서 되돌아오기 전에 〈과일접시와 유리잔〉과 몇 점의 '파피에 콜레' 작품을 제작했다.

같은 달에 브라크는 소르그에서 파리에 있는 칸바일러에게 이렇게 편지를 썼다. "저희는 날씨가 다시금 정말 아름다워서 하나절을 밖에서 작업하고 있습니다. 만족스럽습니다. 몇몇 작품이 잘 제작되고 있고 물감에 모래를 섞은 그림이 큰 즐거움을 선사합니다. 그래서 이곳에서 한 달을 더 머물려고 합니다."

나뭇결무늬 종이를 사용한 뒤 그림에 그 밖의 재료와 버려진 오브제를 사용한 것은 썩 훌륭하지 못했다. 첫 실험 뒤 브라크는 피카소가 오기만을 기다렸는데, 두 사람은 너무 친밀하게 함께 작업했으므로 서로가 떨어진 가운데 독자적인 묘사의 형태를 만들기 어려웠다. 그런 일이 있은 뒤 얼마 안 되어 피카소도 브라크의 새로운 기교를 실험하기 시작했다. 그는 1912년 10월에 브라크에게 "자네의 새로운 종이와 모래 사용을 나도 실험하고 있는 중일세. 지금 나는 기타를 고안 중이네"라고 썼다. 피카소는 그 주제에 계속 매달

1912 — 제1차 발칸전쟁 발발
1912 — 중국의 마지막 황제 푸이가 퇴위

1912 — 우드로 월슨이 미국 대통령에 취임

"그림은 무를 흉내 낸 것이며
오로지 그 자체의 존재 이유를
그린 것이다."

알베르 글레이즈와 장 메쳉제

려서 1912년 10월에 벽 조각 〈기타〉를 제작했다. 그 작품은 그에 관한 첫 스케치와 함께 현재 뉴욕 MoMA에 소장되어 있다. 이것은 피카소의 최초의 열린 형태의 구성물이다.

브라크의 작품으로 현존하는 건 그가 1914년 2월 말 콜랭쿠르 가 101번지 호텔 로마에 있는 작업실에서 제작한 종이 구성물에 대한 사진뿐이다. 이것 또한 벽에, 좀더 구체적으로 말하면 방의 모퉁이에 부착한 구성물이다.

그 뒤 종이와 신문, 벽지, 나뭇결무늬 종이, 톱밥, 모래 그리고 유사한 재료들이 입체주의자들의 그림에 나타나기 시작했다. 그려진 주제와 실제 주제 사이의, 모든 오브제들의 경계가 희미해졌다. 그림은 이런 방법으로 새로운 회화적인 리얼리티를 창출하는, 실체적이며 재료적 성격을 얻게 되었다. 즉, 그림의 리얼리티이다.

들로네는 1913년 1월에 베를린의 데어 슈투름 화랑에서 전시회를 열게 되었고, 아폴리네르가 강연한 내용은 「현대 회화(Die moderne Malerei)」라는 제목으로 나중에 잡지 『데어 슈투름』에 실렸다. 이는 브라크와 피카소가 1912년에 발전시킨 새로운 과정의 '파피에 콜레'와 콜라주가 사용된 가장 오래된 사례들 중 하나가 되었다.

### 잘못 인식된 예술적 방향

이론의 여지는 있지만 오늘날의 관점에서 볼 때 입체주의는 20세기 초 미술에서 가장 혁명적인 혁신을 제시했다. 입체주의에

관한 문헌은 근대 미술에 있어서 그 밖의 어떤 양식적인 방향에 비해 좀더 광대하다. 우리는 입체주의 미술가들이 그들의 동시대인들 사이에서 폭넓은 사회적 승인을 받지 못한 사실을 잊기 쉽다. 입체주의에 관한 전시회와 새로운 출판물에 대한 대부분의 반응은 과격한 비평으로 얼룩졌다. 아폴리네르와 같은 작가들과 컬렉터와 화상들이 속한 작은 서클만이 새 예술적 방향을 후원했을 뿐이다.

『파리-저널』에서 앙드레 살몽은 갤러리 볼라르(1910년 12월 20일~1911년 2월)에서 열린 피카소의 전시회에 관해 다음과 같이 썼다. "피카소는 신봉자들을 갖고 있지 않으며, 우리는 선언문들을 통해 그의 신봉자라고 공공연하게 주장하고 분별없는 자들을 미혹시키는 그들의 뻔뻔함을 참아내야만 한다. …… 피카소와 마티스를 동시에 좋아할 수 있는 미술 애호가들도 있다. 우리는 이 행복한 이들에게 부끄러움을 느껴야만 한다." 일반 대중이 입체주의 작품들을 받아들이지 않았던 까닭에 비평가들은 빈번히 작품보다는 미술가 개인에 집중했다.

앙드레 살몽은 『파리-저널』에 브라크가 그린 일련의 초상화들을 싣고 그에 관해 쓰기를, "이것은 에콜 데 보자르에서 희게 되기를 원했던 검은 왕(거인)이 아니던가? 음, 자 그는 충분히 표백되지 않았다. 조르주 브라크는 전통을 씻어내기 위해 목욕탕 속으로 들어갔다. 입체주의를 발명하지 않았다고 하더라도 그는—피카소 이후 그리고 메쳉제 이전에—최소한 그것을 대중적이 되게 했다. 부시맨의 머리를 티롤 모자 아래에 숨긴 이 선량한 마음을 가진 거

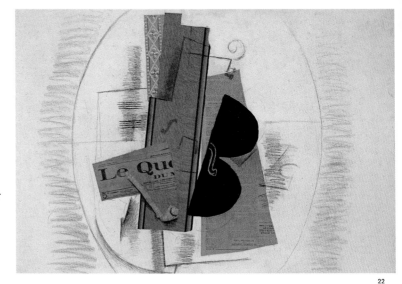

"실제로 미술은 마법이며, 우리를 덮어
가리는 신비스러운 것이다. 우리의
느낌이 세상을 지배하는 무의식보다는
논리에 의해 좀더 형성되므로 미술의
마법적인 힘이 우리에게서 달아나는
것이다."

조르주 브라크

인보다 더 열정적으로 회화를 사랑한 화가가 있다고는 믿기지 않는다. 만약 브라크가 낮잠을 자기 위해 누워 머릿속에 입방체들이 축적되면, 곧 그것들은 '바이올린을 든 남자'나 '처녀의 토르소'가 될 것이다. 이 실행적인 화가는 레슬링, 아이스스케이팅 그리고 그네 곡예를 행했으며, 그림을 그리기 전에 샌드백을 치면서 권투로 매일 아침 휴식을 취했다. 그는 완전히 자기만의 스타일이 있는 멋쟁이였다. 그는 미국에서 다시 들여온 루베 수트를 여러 벌 구입한다. 배의 화물칸에 오래 보관되어 있음으로써 그 옷들이 몸에 더 잘 맞게 되고 비길 데 없이 부드러워진다고 주장하면서 말이다."

　　그 시기의 사건들을 모을 때 주디스 커즌스(Judith Cousins)가 쓴 피카소와 브라크의 전기적 연보는 둘도 없는 출처가 된다. 그것은 뉴욕 MoMA와 바젤 미술관에서 열린 전시회 '피카소와 브라크. 입체주의의 탄생'(1989/90)에 관한 윌리엄 루빈(William Rubin)의 저서에 실렸다. 주디스 커즌스가 수집한 많은 논평은 입체주의자들의 회화적 구성들에 관한 불손하고 섣부른 논쟁의 증거가 된다. 앙드레 살몽은 1911년 7월 14일에 『파리-저널』의 독자들에게 다음과 같은 수수께끼를 내놓았다. "최근에 재능 있는 화가와 유명 인상주의 화가의 아들이 또 다른 흥미로운 화가와 함께 입체주의의 사원이라 할 만한 화랑 안으로 들어왔다. B의 작품이 보이는 곳에서 인상주의 대가의 아들이 자신 있는 어조로 이렇게 속삭였다. '전체적으로 볼 때 이 풍경화는 나쁘지 않군.' 다른 사람이 말했다. '매우 짜임새가 있더라도 그건 풍경화가 아니라 남자가 바이올린을 켜

는 것이야.' '그걸 어떻게 알지?' 'B는 항상 남자가 바이올린을 켜는 것을 그리지.' 결정적인 말을 얻기 위해 첫 번째 화가는 친구를 데리고 가서 B와는 라이벌인 P가 그린 그림을 보여주었다. '하지만 저건 진짜로 풍경화야.' 이때 화랑에 있던 사람이 대화에 끼어들었다. '신사분이 잘못 아셨습니다. 그것은 여인이 만돌린을 연주하는 것입니다. 그러나 그 그림은 이해하기 어렵습니다. 저는 두 주 동안 여기에 있지만 그걸 제대로 이해하지 못하고 있답니다.' 이 이야기의 진실을 의심하는 사람은 이야기의 주인공들이 누구인지 짐작할 수 있다면 납득하게 될 것이다."

## 입체주의 전시회

　　봄과 가을에 열린 몇몇 화랑 전시회와 살롱 전시회를 제외하고는 프랑스와 파리에서 입체주의자들의 최근 작품을 관람할 가능성이 거의 없었다. 1910년 초 화상 칸바일러는 자신이 대리하는 미술가들의 작품을 국외 아방가르드 전시회에 출품했다. 뒤셀도르프와 쾰른에서 열린 '존더분트' 전시회는 중요한 포럼을 제시했는데, 1910년, 1911년 그리고 1912년에 열린 그 전시회에 브라크와 피카소의 작품이 전시되었다. 뮌헨의 탄호이저 화랑은 1910년 9월에 두 미술가의 전시회를 열었다. 그리고 글레이즈, 르 포코니에 그리고 로트 등 살롱 입체주의자들의 작품이 모스크바의 '카로 부베' 전시회에서 선보였다. 1911년에는 글레이즈의 작품이 선보였고 1912년

---

1912 ― 게르하르트 하우프트만, 노벨문학상 수상
1913 ― 그리스의 왕 게오르기오스 1세 암살

1912 ― 쾰른에서 국제 '존더분트' 미술전시회 개최

---

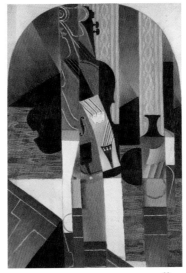
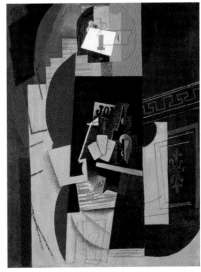

22. 조르주 브라크
**바이올린과 담배 파이프(일상)**
Violin and Pipe(Le Quotidien)
1913년, 초크, 목탄, 종이 콜라주, 74 × 106cm
파리, 국립 현대 미술관, 퐁피두 센터

23. 후안 그리스
**정물(테이블 위의 바이올린과 잉크병)**
Still-life(Violin and Ink Bottle on a Table)
1913년, 캔버스에 유채, 89.5 × 60.5cm
뒤셀도르프, K20-노르트라인 베스트팔렌 주립 미술관

24. 파블로 피카소
**카드 플레이어 Card player**
1913/14년, 캔버스에 유채, 108 × 89.5cm
뉴욕, MoMA, 릴리 P. 블리스 유증

**23**　　**24**

> "회화는 나보다 더 강하다. 그것은 나로 하여금
> 그것이 원하는 무엇이라도 하게 만든다."
>
> 파블로 피카소

에는 글레이즈, 레제, 피카소와 르 포코니에의 작품이 선보였으며 1913년에는 피카소와 브라크의 작품이 선보였다. 국외에서의 또 다른 중요한 전시회 '현대 미술 고리(Moderne Kunst Kring)'가 1912년 10월부터 11월까지 암스테르담에서 열렸다. 여기서는 브라크, 글레이즈, 레제, 메쨍제 그리고 피사로의 작품이 소개되었다.

　레오와 거트루드 스타인은 1910년에 피카소의 작품과 스페인어–영어 잡지 『아메리카(América: Revista mensual ilustrada)』 소유주의 아들 마리우스 드 자야스의 작품을 구입했다. 드 자야스가 피사로를 인터뷰한 내용이 1911년 5월 그의 아버지의 잡지에 실려서, 미국의 독자들은 미술에 관한 피사로의 견해를 처음으로 만날 수 있었다. 인터뷰는 영어로 번역되어 『카메라 워크』의 4월/7월 판에 실렸다.

　피카소의 드로잉과 수채화가 처음 뉴욕에 전시된 건 1911년 3월부터 4월까지 앨프레드 스티글리츠의 화랑 291에서였다. 스티글리츠는 파리에 있는 마티스, 피카소 그리고 로댕의 작업실을 방문했으며 훗날 '대단한 체험'이었다고 말했다.

　83점의 드로잉과 수채화로 구성된 스티글리츠 화랑에서의 전시회는 마리우스 드 자야스, 에드워드 J. 스타이컨, 프랭크 하빌랜드와 매놀로에 의해 열렸다. 뉴욕의 '포토 시세션' 전시회에 파블로 피카소의 작품이 포함된 건 아마도 거트루드 스타인에 의해서였던 것 같다. 적어도 스타이컨은 그렇게 기억했다. 뉴요커들 역시 피카소의 작품에 대한 이해가 상당히 부족했다.

　5월 1일에 발행된 『공예가(The Craftsman)』의 논평에는 이런 내용이 있다. "피카소는 자연을 보기를 바라는 것이 아니라 자연에 관해 그가 어떻게 느끼는지를 보고자 한다. …… 그러나 만약 피카소가 자기 작품에서 그가 자연에 관해 느끼는 방식을 진지하게 드러내고 있다면, 왜 그가 상상하기 어려운 그의 감정을 제시하는 것보다 더 지리멸렬하고, 앞뒤가 맞지 않으며, 관련이 없고, 아름답지 않은 것에 관해 헛소리하는 미치광이가 아닌지를 알기란 어렵다."

　입체주의 미술이 천천히 받아들여지긴 했지만 그 즈음에 제작된 작품들의 전시회는 과격한 비평을 거듭 유발했다. 1912년의 '살롱도톤'에 글레이즈, 레제 그리고 메쨍제의 새 작품들이 전시되었다. 파리의 시의원 랑푸에는 상당히 흥분하면서 공공건물이 "미술계에서 아파치 족처럼 행동하는 악인들의 갱단"에 의해서 사용되는 데 의문을 제기했다.

　사회주의자 국회의원인 쥘-루이 브르통은 한 발 더 나아가 '살롱도톤'을 "할 수 있는 최악의 취향에서"의 조크에 불과한 것으로 간주했다. 더구나 그는 그 전시회를 "우리의 대단히 훌륭한 예술적 유산을 손상시키는 위험을 지닌 만남으로" 보고 "최악의 상황은 대부분의 외국인들이 우리의 국가 사원에 있는 프랑스 미술을 알게 모르게 불신으로 몰아넣었다는 것이며 …… 친애하는 의원님들, 우리의 국립 전시장이 그와 같은 반예술적, 반국가적 성격을 지닌 전시회로 얼룩지는 건 있을 수 없는 일입니다"라고 했다.

　게다가 또 다른 사회주의 대표자로 앙리 마티스의 가까운 친

---

1913 — '아모리 쇼'가 뉴욕, 시카고, 보스턴에서 개최　　1913 — 헨리 포드가 조립식 생산라인 도입
1913 — 덴마크의 물리학자 닐스 보어, 원자론 전개

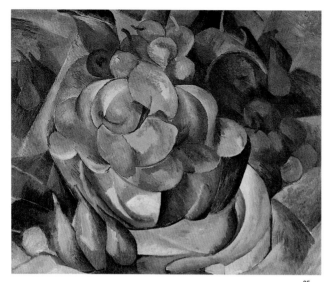

25. 조르주 브라크
**과일 그릇 Fruit Bowl**
1908년, 캔버스에 유채, 53×64cm
스톡홀름 현대 미술관, 롤프 드 마레 미술관장 유증

26. 앙리 로랑스
**과일 그릇 Bowl of Fruit**
1918년, 콜라주, 43.7×47.7cm
하노버, 슈프렝겔 미술관

27.
**파리에 있는 앙리 로랑스의 작업실**
**Henri Laurens' studio in Paris**
1953/54년, 젤라틴 실버 프린트, 16×14.6cm
개인 소장

**25**

구인 마르셀 상바(Marcel Sembat)가 말하길, "친애하는 친구여, 만약 그림이 여러분을 즐겁게 해주지 못한다면 여러분은 그것을 보지 않는 당연한 권리를 행사할 수 있을 것입니다. 그러나 경찰관을 부를 필요는 없습니다."

과거 뉴욕의 제69병기창이었던 곳에서 1913년 2월 17일부터 3월 15일까지 현대 미술의 국제 전시회로 열린 첫 '아모리 쇼'에서 피카소의 작품 8점과 브라크의 작품 3점이 소개되었다. 전시회는 시카고와 보스턴을 순회했다. 칸바일러는 전시회를 위해 브라크의 작품을 빌려주었고, 레오 스타인과 앨프레드 스티글리츠와 함께 피카소의 작품도 빌려주었다. 스티글리츠는 피카소가 오로지 뉴욕 쇼를 위해 1909년에 제작한 청동 조각 〈여인의 두상(페르낭드)〉을 빌려주었다. 첫 '아모리 쇼'에는 1600여 점의 작품이 선보였고, 그중 약 3분의 1이 유럽인의 작품이었으며, 미술계에 결정적인 추진력을 제공했다. 전시회는 보수적인 동시대 미술을 표방한 국립 디자인 아카데미의 헤게모니를 부수었다.

1913년 2월 말 피카소의 독일 지역 첫 회고전이 하인리히 탄호이저의 뮌헨 화랑에서 열렸다. 전시회에 76점의 회화와 38점의 파스텔화, 수채화, 드로잉 그리고 에칭이 소개되었고, 프라하와 베를린을 순회했다.

스티글리츠는 그의 뉴욕 전시실, 갤러리 291에서 1914년 12월 9일부터 1915년 1월 11일까지 가브리엘과 프란시스 피카비아가 소장한 브라크와 피카소의 작품 20점을 전시했다. 마리우스 드 자

야스가 전시를 위한 작품들을 선정했다. 그는 1940년대 후반에 이렇게 썼다. "포토 시세션과 모던 갤러리 모두 브라크의 개인전을 열지 않은 용서할 수 없는 죄를 범했다. 그가 현대 미술에 기여한 것은 가장 가치 있는 것들 중 하나다. 그의 작품이 뉴욕의 포토 시세션(1914~1915)에서 처음 선보였을 때 피카소의 작품과 함께 전시되었다. 모던 갤러리에서도 같은 일이 있었다. 브라크의 작품은 항상 피카소의 작품이나 그 밖의 화가들의 작품과 함께 전시되었다."

## 상호의존: 입체주의와 저널리즘

글레이즈와 메챙제는 초기 이론가이자 입체주의 미술가들로 알려졌지만 피카소나 브라크와 가까운 사이는 아니었다. 두 사람 모두 입체주의 주창자들의 작업실을 방문한 적이 없다. 그렇기 때문에 피카소와 브라크 둘 중 누구도 예술적 양식에 있어서 입체주의의 발달에 결정적인 역할을 하지 못했다는 글레이즈와 메챙제의 견해는 놀라운 것이 아니다.

피카소는 입체주의에 관한 출판물에 매우 관심이 많았다. 그는 1912년 10월 31일에 소르그에 머물고 있던 브라크에게 쓰기를, "분명 글레이즈와 메챙제의 저서(『입체주의에 관하여』)가 이미 출판되었고 수일 내에 아폴리네르의 저서도 출판될 걸세. 살몽도 회화에 관한 책(『젊은 프랑스인의 회화』)을 썼다네. 그는 자네를 터무니없이 불공평하게 취급했네."

----

1913 — 미국 가정에서 최초로 냉장고를 사용          1913 — 발터 그로피우스가 베를린에 파구스 공장을 건립
1913 — 이고르 스트라빈스키가 발레곡 '봄의 제전'을 작곡
----

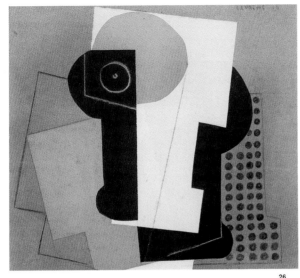

입체주의에 관한 문헌의 모든 비평이 적은 수의 전시회들에 관한 것들일지라도 그 문헌은 사회적 선전으로서 특별한 역할을 했다. 그러므로 예를 들면 아폴리네르는 1914년 4월 15일 『파리의 저녁(Les Soirées de Paris)』에 소개된 브라크의 그림들을 『파리-저널』에 다시 실으면서 이렇게 평가했다. "『파리의 저녁』의 마지막 판에 조르주 브라크의 그림 8점이 실렸는데, 그는 피카소와 더불어 입체주의의 창시자들 가운데 하나다. 조르주 브라크는 가장 흥미로운 동시대 프랑스 화가들 중 하나이며 가장 잘 알려지지 않은 화가들 중 하나다. 정확하게 말하면 그가 작품을 소개한 건 1908년 11월 칸바일러 화랑에서 열린 그룹전에서 한 번뿐이었다. 그 후 그의 작품은 '살롱도톤'이나 '살롱데쟁데팡당' 어디서도 소개되지 않았다. 이번이 프랑스 잡지로서는 처음으로 그의 작품들을 출판한 것이다."

입체주의 미술가들과 가까이 지냈음에도 불구하고 아폴리네르의 논평은 비교적 조금밖에 받아들여지지 않았다. 아폴리네르가 입체주의와 입체주의자들에 관한 에세이집 『입체주의 화가들: 미학적 중재(Les peintres cubistes: médiations esthétiques)』를 1913년 3월에 출판했을 때 피카소는 그해 8월 그의 화상이면서 믿을 만한 지인인 칸바일러에게 알렸다. "회화 논의에 관한 선생의 소식은 정말이지 애석합니다. 저는 아폴리네르가 낸 입체주의 관련 저서를 받았습니다. 이 모든 철없는 소리에 정말이지 낙담입니다."

아폴리네르는 자신의 논평에 대한 비평을 듣고 1913년 4월 말 칸바일러에게 이렇게 전했다. "저의 책을 읽었다니 감사합니다

만 다른 한편 선생이 회화에 관한 저의 논평에 관심이 없었다는 말도 들었습니다. 작가로서 저는 제가 발견한 이후 선생이 발견했던 (말하자면 피카소 같은) 화가들을 유일하게 후원해왔습니다. 선생은 미래의 예술적 이해를 위한 기반을 창조할 수 있는 단 한 사람을 공격하는 것이 좋다고 생각하십니까? 그런 경우 파괴하기를 모색하는 그 사람이 파괴될 것입니다. 제가 후원한 운동은 종료되지 않기 때문입니다. 그것은 중지될 수 없으며 저를 대적하는 모든 것은 그 운동에서 오로지 뒷걸음질할 뿐입니다. 이것을 해야 할 말을 알고, 자기 자신을 알며, 미술이라는 상황에 있는 사람들을 알고 있는 시인의 단순한 경고로 받아들이기 바랍니다."

## 제1차 세계대전

제1차 세계대전의 발발과 함께 미술가들의 상황이 갑작스럽게 달라졌다. 피카소를 제외하고 모든 입체주의 미술가들은 비교적 젊었고, 그들 중 많은 사람이 군에 징집되었다. 피카소는 1914년 8월 2일에 동원령을 받은 브라크와 드랭과 함께 아비뇽의 기차역으로 갔다. 피카소는 전에 아비뇽에 체류한 적이 있었다. 그는 9월 11일 거트루드 스타인에게 이렇게 쓴다. "우리는 전쟁이 종료될 때까지 이곳에 남아 있으려고 합니다. 이곳에서의 우리 사정은 나쁜 편이 아니며 전 일도 약간 하고 있습니다. 그러나 파리, 나의 집, 나의 모든 것을 생각하면 걱정됩니다."

1914 — 오스트리아 왕위 후계자인 대공 프란츠 페르디난트와 그의 아내 소피가 사라예보에서 피살되다

1914 — 제1차 세계대전 발발

1914 — 파나마 운하가 대서양과 태평양을 연결

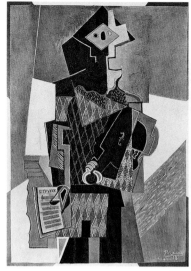
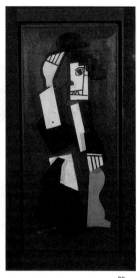

28. 파블로 피카소
**바이올린을 든 어릿광대 Harlequin with Violin**
1918년, 캔버스에 유채, 142.2×100.3cm
클리블랜드 미술관, 레너드 C. 해나, Jr. 기금

29. 페르낭 레제
**찰리 채플린 Charlie Chaplin**
1923년, 나무 부조, 70×30cm
개인 소장

30. 살바도르 달리
**피에로와 기타 Pierrot and Guitar**
1924년, 캔버스에 유채와 콜라주, 55×52cm
마드리드, 티센-보르네미사 미술관

28                                                      29

미술가와 그들의 친구들 사이에 정보를 교환하는 일은 거의 완전히 중지되었다. 정보는 종종 제3자를 통해 흘러나올 뿐이었다.

후안 그리스는 1914년 10월 30일 (콜리우르에서) 칸바일러에게 이렇게 썼다. "마티스 또한 파리에서 전하기를…… 드랭은 전선에 배치되었고, 블라맹크는 르아브르에서 군을 위해 그림을 그리고 있으며, 피카소는 전쟁이 발발했을 때 파리의 은행에서 10만 프랑을 인출하고…… 저는 가장 관심이 많은 브라크에 관해서는 소식을 듣지 못하고 있습니다."

르아브르에서 진격 명령을 오랫동안 기다리던 브라크는 1914년 10월 말 리옹에서 기관포병으로 복무하게 되었다. 피카소는 1914년 11월에 파리로 돌아갔다. 1914년 12월에 중위로 진급한 브라크는 1915년에 머리를 많이 다쳤고 수술을 받고 회복하는 데 1년 이상 걸렸다. 독자적 미술 양식으로서의 입체주의는 제1차 세계대전의 혼란 속에서 사라졌다. 전쟁은 또한 피카소와 브라크의 깊은 우정을 깨뜨렸고, 브라크의 성격은 머리에 중상을 입은 뒤 달라졌다.

전쟁 후 피카소, 브라크 그리고 레제 외에도 입체주의의 신봉자들은 그들이 이전에 성취한 것을 극복했다. 그들은 작품에 인간의 형상과 사실주의를 다시 사용했다.

피카소가 입체주의와의 결별을 회고하기를, "그들은 입체주의를 벗어나 일종의 물리적 문화를 만들기 바랐다. 그리하여 여러분은 허약한 자들이 갑자기 중요한 척 처신하기 시작하는 것을 보

았다. 그들은 모든 것을 입방체로 감축하는 것이 곧 모든 것을 능력과 위대함으로 고양시키는 것을 의미한다고 상상했다. 여기에서부터 내가 열망한 논리적 작품과는 진정한 관계가 없는, 도가 지나친 유형의 미술이 생겨났다."

## 그 밖의 미술가들에 대한 입체주의의 효과

일반 대중이 입체주의자들을 비교적 받아들이지 못했음에도 불구하고 작품을 통한 그 밖의 미술가들의 관심은 대단했다. 이런 점은 미술가들이 서로의 작업실을 방문했던 것과 입체주의를 넘어선 입체주의 디자인 방법의 영향에서 찾아볼 수 있다.

그러므로 예를 들면 지노 세베리니, 움베르토 보초니 그리고 카를로 카라 같은 미래주의자들이 작업실로 피카소를 방문했다. 피카소를 만난 뒤 보초니는 모든 새로운 발달을 습득하는 데 관심이 생겼고 1912년 여름 파리에 있는 세베리니에게 이렇게 썼다. "입체주의자들 그리고 브라크와 피카소에 관한 모든 새로운 것들을 조달해주게. …… 칸바일러에게로 가서 (내가 떠난 뒤로 창작된) 새로운 작품들에 관한 사진들이 그에게 있는지 알아보고 그것들 중 한두 점을 구입하게. 자네가 얻을 수 있는 모든 자료를 우리에게 제공해주게."

1914년 4월 첫 보름 동안에 블라디미르 타틀린이 쇨셰르 가 5번지에 있는 작업실로 피카소를 방문했다. 자크 립시츠가 통역의

1914 — 마하트마 간디가 남아프리카에서의 20년 생활에 종지부를 찍고 인도로 돌아오다    1914 — 쾰른에서 '독일공작연맹' 전시회 개최
1915 — 이탈리아가 제1차 세계대전에 개입    1915 — 독일의 U보트가 1400명이 탄 영국의 여객선 루시타니아 호를 침몰시키다

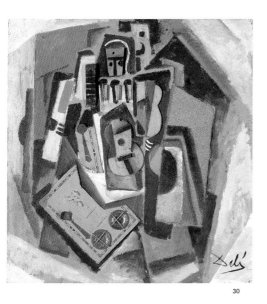

30

"입체주의는 고도의 출중한 미술 형태다.
창조적인 미술 형태이며 묘사나 해석의
미술이 아니다."

피에르 르베르디

역할을 했다. 파리에 체류하는 동안 타틀린은 브라크의 작업실도 방문했다.

회고해보면 입체주의는 20세기의 중요한 운동들에 상당한 영향을 끼쳤고 특히 이탈리아인들의 미래주의, 러시아의 광선주의와 절대주의, 프랑스의 오르피슴과 순수주의, 독일의 청기사, 네덜란드의 데 스테일 운동 그리고 최종적으로 국제적으로 확산된 다다 운동과 모든 구성주의 미술에 영향을 끼쳤다. 20세기의 첫 50년 동안에 활동한 거의 모든 미술가들이 그들 초기에 입체주의의 영향을 받았으며 그들의 작품은 입체주의의 발견들과 구성적 형태에 의해 만들어졌다.

알렉산데르 아르키펭코(Alexander Archipenko)는 1922년 기고문 「현대 미술의 국제 비평」에서 이렇게 요약했다. "사람들은 입체주의가 회화에 새로운 인식의 질서를 창조했다고 말할 수 있다. 관람자는 더 이상 기쁨을 맛볼 수 없다. 관람자 자신도 창조적으로 활동적이 되며, 형태로 묘사된 사물의 조형적 특성들을 바탕으로 그림을 숙고하고 창조한다."

20세기가 막 시작되면서 생겨나 제1차 세계대전의 발발로 갑자기 중단된 입체주의는 의심의 여지 없이 20세기 미술의 가장 중요한 양식적 특질 중 하나다. 입체주의를 성립시킨 — 누구보다도 피카소와 브라크 — 미술가들의 작품은 동시대 미술을 혁명적으로 이끌었으며 특히 1907년에서 1914년 사이에 그러했다. 고전적 모더니즘의 양식적 방향에 대한 입체주의 작품의 영향은 비할 데가 없다.

1915 — 독일이 벨기에 마을 이프르에 사상 처음 가스 공격을 감행, 5천 명이 사망하고 1만 명이 중상을 입다
1915 — 융커스 공장이 쇠로 된 최초의 비행기를 제작하다

# 아비뇽의 아가씨들
## Les Demoiselles d'Avignon

캔버스에 유채, 243.9 × 233.7cm
뉴욕, MoMA, 릴리 P. 블리스 유증

1881년 말라가에서 출생.
1973년 무쟁(칸 근처)에서 작고

피카소는 1906년 입체주의의 선구적인 그림 〈아비뇽의 아가씨들〉에 대한 최초의 아이디어를 발전시켰다. 그해 봄 피카소는 친구로 지내는 미국인 작가 거트루드 스타인의 앉아 있는 초상화가 마음에 들지 않아 그림을 중단하고 있었다. 그녀와 남동생 레오는 피카소의 작품을 수집하기로 했다. 그는 거트루드가 없는 동안 1906년 여름에 초상화를 완성했는데, 그녀의 얼굴을 이베리아 가면과 비슷하게 그렸다. 〈아비뇽의 아가씨들〉의 다섯 여인—이들은 모두 스페인 매음굴에서 일했다—의 얼굴 모두 가면을 연상하게 한다.

커튼을 닮은 올이 성긴 천을 배경으로 한 무대와도 같은 장치 속에서 여인들은 벌거벗은 몸으로 포즈를 취하고 있다. 그들은 관람자에게 자신들을 솔직하게 내보이고 있다. 그들은 똑바로 서서 팔꿈치를 위로 올리고 젖가슴을 내보이며 손님을 끌고 있으며 혹은 앉아서 다리를 벌리고 있다. 왼편에서 두 번째 인물과 중앙의 인물은 밝은 천으로 자신의 몸을 일부 가리고 있다. 그들의 몸은 각이 지고 비례에 맞지 않게 배열되었다. 젖가슴이 다이아몬드 모양이고, 하복부는 정삼각형이며, 손과 다리는 실제보다 크다. 얼굴은 원근법으로 묘사되지 않았다. 얼굴 중 하나는 옆모습과 앞모습 모두를 취하고 있다. 오른편에 앉아 있는 인물의 눈 부위의 위치가 옮겨져 있다. 얼굴의 채색은 물감을 칠한 마스크를 닮았다. 그림의 다른 면들과 색의 조화를 이루는 과일 정물이 중앙 하단에 있다. '살' 색이 황토색으로부터 핑크색으로 굽이치고 흰색과 파란색이 배경에서 두드러진다. 그림의 가독성은 인물에 대한 시점의 바뀜, 비자연적인 비례, 그리고 편평한 마스크 같은 얼굴에 의해 방해를 받는다.

제목은 바르셀로나의 아비뇽 가에 있는 유흥가인 소위 메종 아비뇽을 지칭하고 있다. 파리로 오기 전 그곳에서 살았던 피카소는 기억을 되살려 이 그림을 그렸다. 매음굴의 장면을 생소한 비례와 시점으로—음탕함과 나체를 강조하여—그렇기 때문에 피카소의 가까운 친구와 컬렉터들조차 〈아비뇽의 아가씨들〉을 거부했다. 생소하게 큰 그림 사이즈가 당시 사물에 대한 미술가의 비정통적인 방법을 역설해준다. 레오 스타인은 그 그림을 "지독하게 혼란된 상태"로 느꼈고, 드랭은 "그날 피카소가 그의 대형화 뒤에서 목을 매고 죽을 것 같았다"라고 했다. 드랭에 의하면 그 그림이 "모든 사람에게 다소 얼빠지고 섬뜩한 것"으로 보였다.

그림의 원래 제목은 '아비뇽의 매음굴'이었다. 〈아비뇽의 아가씨들〉에 관한 초기 습작에는 두 인물이 더 있으며, 남성들로 보이는 방문자들이 동작이 정지된 듯한 여성들에 에워싸여 있다. 머리를 마스크와 같은 디자인으로 한 건 과거에 없던 일이었다. 일찍이 1907년 3월에 피카소는 루브르에 있는 이베리아 조각품에 관심을 기울이기 시작했다. 그 후 얼마 안 되어 피카소는 화상 게리 피에레에게서 이베리아 두상 조각 두 점을 구입했으며, 트로카데로 팔레에 있는 민속박물관을 방문한 뒤, 〈아비뇽의 아가씨들〉의 다섯 여성 가운데 세 여성을 다시 작업했다.

피카소는 1916년에 잠깐 동안 이 그림을 처음으로 전시했다. 앙드레 브르통의 중재를 통해 1924년에 그 그림은 패션디자이너 자크 두세의 수집품이 되었고 1939년에 최종적으로 뉴욕 MoMA에 소장되었다. 여기에서야 이 그림의 미술사적 중요성이 외양과 진술에 적절하게 반영되었다.

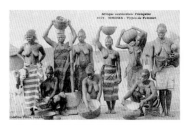

에드몽 포르티에, 서아프리카의 여인들,
1906년

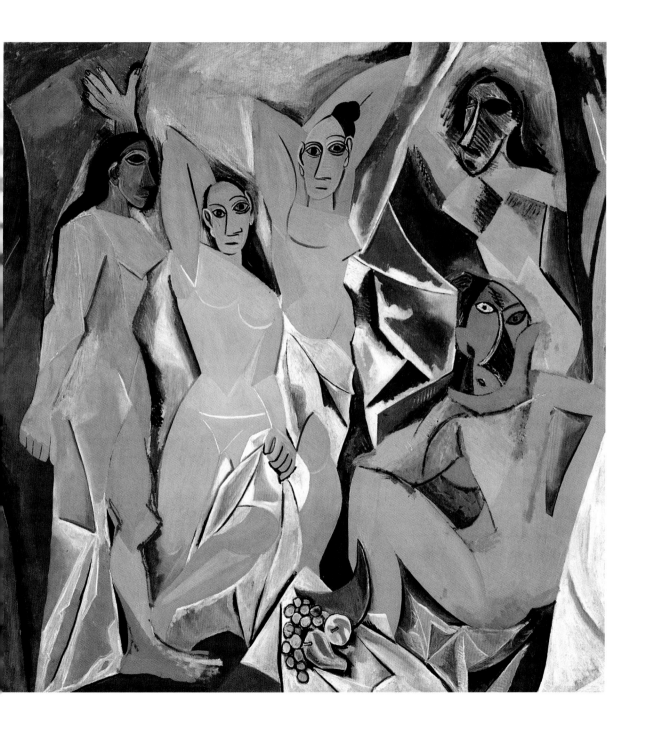

# 세 여인
## Three Women

캔버스에 유채, 200×178cm
상트페테르부르크, 에르미타슈 미술관

"벽에 대단히 큰 그림이 기대어져 있고, 밝고 어두운 색들의 이상한 그림 …… 큰 그룹이 있고 그 옆에는 붉은 브라운 색의 투박하고 포즈를 취한 또 다른 세 여인의 그림이 있다. 전체적으로 매우 두려움을 느끼게 했다." 거트루드 스타인은 1907년 10월에 피카소의 작업실을 방문한 뒤 이렇게 말했다. 그림에 대한 노골적인 비평에도 불구하고 거트루드 스타인과 남동생 레오는 1909년 초에 그들의 공동컬렉션을 위해 최종적으로 완성된 〈세 여인〉을 피카소에게서 구입했다.

〈아비뇽의 아가씨들〉을 완성한 지 얼마 되지 않아 피카소는 〈세 여인〉을 위한 작은 스케치들을 그리기 시작했으며, 그림이 완성된 건 1908년 말이었다. 어둡게 채색하고 몸의 곡선을 각이 지게 만든 이 커다란 포맷의 작품 또한 피카소의 동시대인들에게 이해되지 못하고 배척당했다.

세 누드 여성의 묘사는 한 해 전에 그린 〈아비뇽의 아가씨들〉과 관련이 있다. 세 여인의 얼굴은 〈아비뇽의 아가씨들〉에서보다 심지어 — 양식화된 마스크처럼 — 머리에 덧붙인 것같이 보인다. 벌거벗었음을 강조했던 〈아비뇽의 아가씨들〉의 살색의 핑크는 검정에서 밝은 오렌지색에 이르는 다양한 어두운 황토색에 자리를 내주었다. 눈을 감은 채 고개를 숙인 그들은 좀처럼 말하지 않거나 내성적 자세이며 그들이 보여주는 벌거벗음과는 대조적이다. 세 여인의 몸과 얼굴 형상이 〈아비뇽의 아가씨들〉에 비해 조악할지라도 왼편과 중앙의 인물들은 움직임을 보여주고 있어 〈아비뇽의 아가씨들〉에 나타난 정적인 모습과는 비교가 된다. 각각의 인물의 신체는 부자연스러운 모습이지만 전체적으로 그림을 보게 되면 우아하며 춤추는 듯한 포즈가 됨을 알 수 있다. 무릎을 꿇은 왼편 인물과 중앙의 서 있는 인물이 반원을 그리면서 오른편 인물을 둘러싸고 있다. 이런 방법으로 암시되는 동세는 내향적인 마스크들로 하여금 몽환의 표현이 되도록 한다. 그 점에서 외부 세계의 지각은 가장 내적인 느낌을 움직임으로서 실행되고 표현되도록 해준다.

그림의 형태는 앞서 그린 〈아비뇽의 아가씨들〉에 비해 더욱 간략해졌다. 그렇지만 표현의 힘은 더욱 복잡해졌으며 대체로 더욱 난해해졌다. 〈세 여인〉을 위한 많은 습작은 인물들의 포즈와 동적 추상 사이에서 피카소가 해결책을 모색했음을 보여준다.

최종 그림에서 여인들은 더 이상 지각할 수 있고 규정할 수 있는 공간 안에서 움직이지 않는다. 배경은 단순히 어두운 색으로 칠해졌다.

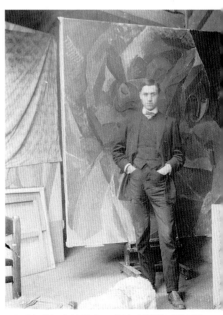

1908년 여름, 피카소의 바토−라부아르(세탁선) 작업실에서 미술비평가 앙드레 살몽

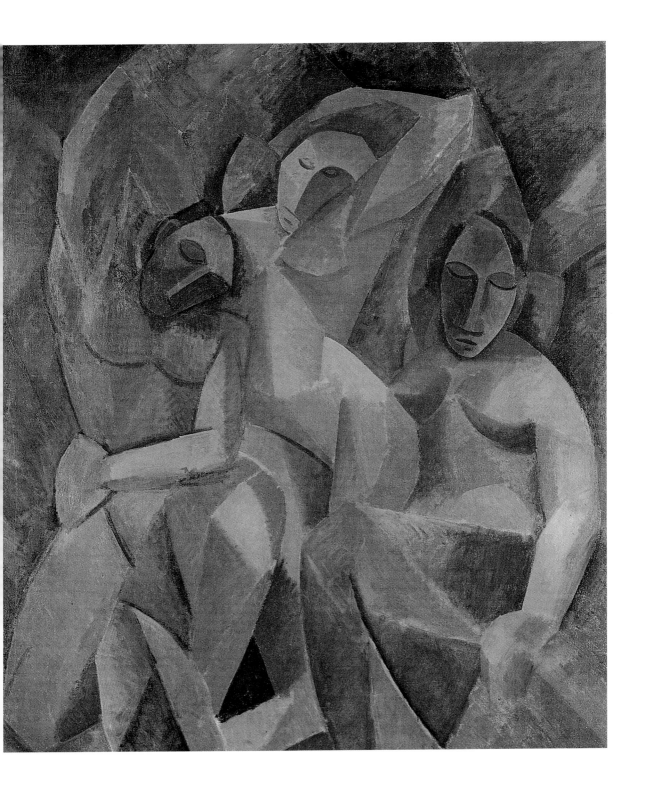

# 큰 누드
**Large Nude**

캔버스에 유채, 140 × 100cm
파리 국립 현대 미술관, 퐁피두 센터

1882년 아르장퇴유(발두아즈)에서 출생,
1963년 파리에서 작고

"나는 여인의 자연스러운 아름다움을 모두 묘사할 수 없고……그런 재능이 내겐 없다. 어느 누구에게도 그런 재능은 없다. 따라서 나는 새로운 종류의 아름다움, 부피, 선, 크기, 무게로 나타나는 아름다움을 창조해야 했다." 이런 말로 조르주 브라크는 〈큰 누드〉를 그리는 동안 자신이 생각한 것을 설명했다. 이 그림을 그는 파블로 피카소의 작업실에서 이미 완성된 〈아비뇽의 아가씨들〉과 〈세 여인〉의 초안 그림을 본 뒤 그리기 시작했다. 브라크는 몇 점의 인물화를 그린 적은 있었지만 피카소를 처음 방문한 뒤 본격적인 인물화 구성을 하게 되었다.

피카소의 그림에서 그러했듯, 브라크의 작업실을 방문한 사람들도 그림에 대한 거부감을 강하게 느꼈다. 여성 작가 이네스 헤이네스 어윈(Inez Haynes Irwin)은 1908년 4월 27일 그의 작업실을 방문한 뒤 일기에 이렇게 적었다. "휑뎅그렁한 방. 다리에 근육이 있는 여인을 그린 두려움을 느끼게 하는 그림. 풍선 같은 배는 공기가 새어 축 늘어지기 시작했다. 가슴 하나는 물주전자 같고, 젖꼭지는 귀퉁이로 내려와 있으며, 다른 하나는 정사각형의 어깨 부근으로 올라가 있다. 그는 사물에 부피와 삼차원성을 부여한 것에 대해 장황하게 설명했다." 이네즈 헤이네스 어윈을 따라서 브라크의 작업실을 방문한 미국인 작가 질레트 버제스(Gelett Burgess)는 말했다. "그의 이젤에 있는 괴물은 풍선 같은 모양의 배를 가진 여성이었다."

앙리 마티스, 알베르 마르케 그리고 조르주 루오가 포함된 '살롱도톤'의 심사위원회가 브라크가 살롱에 출품한 예닐곱 점의 작품을 거부한 뒤 그의 화상 다니엘-앙리 칸바일러는 브라크의 개인전을 열기로 결심했다. 개인전은 1908년 11월 9일부터 28일까지 열렸고 전시회에 전시된 27점에는 레스타크에서 그린 많은 풍경화, 악기가 있는 초기 입체주의 정물화, 그리고 〈큰 누드〉가 포함되었다. 기욤 아폴리네르가 전시 카탈로그 서문을 썼다.

비평가 샤를 모리스(Charles Maurice)는 1908년 12월 16일자 『메르퀴르 드 프랑스(*Mercure de France*)』에 칸바일러 화랑에서 열린 브라크 전시회에 관한 논평을 기고했다. "그의 여인의 모습 앞에서 공포에 질린 비명을 들을 수 있다. '추하다! 괴물 같다!' 이는 경솔한 판단이다. 우리가 카탈로그에 '누드 초상'이라고 적은 걸 읽었기 때문에 그런 여성의 모습을 보기를 바란다면, 이 미술가는 단순히 여기서 자신에게 나타난 모든 자연적 대상을 기하학적 조화로 보여줄 것이다. 그에게 이 여성 인물은 선과 상당하는 색의 가치와의 관계로 통합하는 구실에 불과하다."

## "브라크는 담력 있는 젊은이다."
루이 복셀

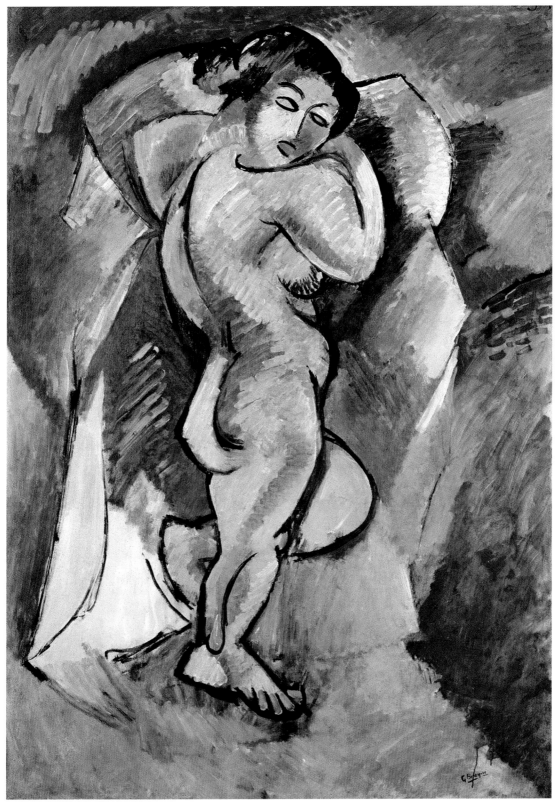

# 레스타크의 집들

## Houses in L'Estaque

캔버스에 유채, 73 × 60cm
베른 미술관, 헤르만과 마르그리트 루프 기증

잠깐 동안을 제외하고 1907년 9월 말부터 11월 중반까지 조르주 브라크는 마르세유에서 가까운 해안 마을 레스타크에 거주했다. 이곳은 세잔이 한때 거주했던 곳이다. 여기서 브라크는 최초의 입체주의 이전의 풍경화들을 그렸다. 그는 파리로 가느라 그곳을 잠시 떠났고 그의 〈붉은 바위〉가 전시되고 있었을 '살롱도톤'을 방문했다. 브라크는 이때 배척당한 자신의 작품들을 가지고 왔을 것이다.

1906년에 타계한 폴 세잔의 작품들이 살롱에 마련된 회고전에 전시되었고 훗날 입체주의 작품을 제작한 많은 미술가들이 관람했다. 회고전에는 유화 49점과 수채화 7점이 전시되었다. 1905년부터 1906년까지 파리에서 조각가 오귀스트 로댕의 비서로 일한 시인이며 작가 라이너 마리아 릴케는 아내 클라라 베스트호프에게 보낸 편지에서 세잔 작품의 훌륭함에 대한 뒤늦은 인정에 다음과 같이 유감을 표했다. "실제로 세잔의 훌륭한 작품 두세 점에서 우리는 그의 회화의 모든 걸 볼 수 있으며, 또한 분명 어디선가 우리는 그에 대한 이해의 폭을 증진시킬 수 있을 것이오. 지금 내가 나았듯이 어쩌면 카시러(폴의 화상) 화랑에서 말이오. 그러나 우리에게는 모든 걸 위한 긴, 긴 시간이 필요하다오." 전시실을 찾은 그 밖의 방문객들도 같은 느낌을 가졌을 것이다.

입체주의에 끼친 세잔의 영향에는 논란의 여지가 없다. 이는 이미 첫 입체주의 전시회에서 명확하게 나타났으며, 전시회에 대한 논평에서 비평가들이 젊은 미술가들에 대한 세잔의 중요성을 반복해서 지적했다. 미술가들도 자신들의 발전에 대한 그의 중요성을 강조했다. 브라크는 이렇게 말했다. "그것은 영향 그 이상이었고, 개시였다. 세잔은 기계적인 원근법 가르침에 등을 돌린 최초의 사람이며……." 이와 관련해서 앙드레 마송은 "여러분은 세잔의 사과를 먹기 쉽게 하기 위해 네 쪽으로 쪼개왔다"라고 했다.

브라크는 1906년 10월부터 1907년 2월까지 이미 레스타크에 거주한 적이 있었다. 그는 1908년에 여름을 그곳에서 지냈다. 이 시기에 브라크는 그해 파리의 가을 살롱에 출품한 풍경화들을 그렸

고, 마티스는 그것들에 대한 평가를 작은 입방체들이 있는 그림으로 설명했다. 이런 비유에서 비평가 루이 복셀이 새 미술 양식으로 '입체주의'를 언명하게 된 것이다.

1908년의 작품 〈레스타크의 집들〉은 나무를 그림 하단에서 대각선으로 과장되게 구성한 가운데 지붕과 외관으로 특징지어지는 풍경화를 보여준다. 그림 아래 가장자리에 있는 초록색이 두드러진 면이 언덕에 있는 마을 풍경을 원근법적으로 그린 곳임을 보여준다. 창문과 외관 구조가 없이 묘사된 집들은 단순한 형태들로 제한되었고, 자연의 초록색과 브라운색이 몇 곳에 집중되었다. 세잔의 풍경 묘사에 필적하는 것이 시점을 통해 색의 배치를 해결하는 자유로움에서 발견된다.

1907년 혹은 1908년에 그린 브라크의 첫 그림들을 칸바일러가 구입했는지에 대해서는 알려져 있지 않다. 여기에는 그 밖의 그림들 외에도 레스타크의 풍경화도 포함된다. 브라크의 그림에 나타난 풍경을 사진으로 찍기 위해 칸바일러가 1910년 9월에 파리로부터 레스타크로 여행한 것은 특기할 만하다.

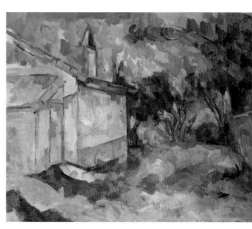

폴 세잔, 주르당의 오두막, 1906년

파블로 피카소 **Pablo Picasso**　　　　　　　　　　　　　　　1908/09 겨울

# 테이블 위의 과일 그릇과 빵

## Fruit Bowl and Bread on a Table

캔버스에 유채, 164 × 132.5cm
바젤 공립 미술관

---

파블로 피카소의 이 정물화는 그의 초기 입체주의 작품에 속한다. 그는 입체주의를 여는 〈아비뇽의 아가씨들〉과 〈세 여인〉을 완성한 뒤 곧 이 그림을 그렸다.

칸바일러는 당시 피카소의 작업실을 처음 방문했을 때를 이렇게 회상했다. "1907년 라비앙 가. 이 낡은 나무 판잣집은 코뮌 시기에 지어진 것이다. 어떤 목적에서 지어졌는지에 대해서는 누구도 이제는 알지 못한다. 오늘날 화가와 시인들이 그곳에 살고 있다. 작은 라비앙 플라자로부터 사람들은 먼저 맨 위층으로 들어가게 된다. 다른 사람의 작업실로 가려면 아래로 내려가야 한다. 언덕이 옆으로 가파르게 나 있다. 피카소의 문은 글로 덮여 있었다. '저는 비스트로 식당에 있습니다' '페르낭드는 아주네 집에 있습니다' '마놀로가 왔습니다'. 그는 팬티 차림에 셔츠만 걸친 채 문을 열었다. 그러고는 얼른 바지를 입었다. 창문을 통해 빛이 작은 헛간을 비췄다. 낡은 벽지 조각이 벽에 붙어 있었다. 작은 쇠난로 앞에 마치 용암 산처럼 난로보다 더 높이 재가 쌓여 있었다. 셀 수 없이 많은 그림이 팽팽하게 펼쳐져 있거나 둘둘 말려 있거나 먼지 속에 나뒹굴고 있었다."

이 커다란 포맷의 그림은 〈비스트로의 카니발〉을 위한 습작을 마친 뒤 그린 것이다. 피카소는 두 종류의 〈비스트로의 카니발〉을 그렸지만 그림 속의 테이블에 대한 묘사는 비슷하다. 수채와 연필로 그린 것은 밝은 파란색과 브라운색이 있는 가운데 흰색을 열린 공간으로 사용한 것으로 테이블 주변에 사람들이 모여 있는 모습이다. 〈아비뇽의 아가씨들〉과 유사한 춤추는 여인이 배경에 보인다. 또 다른 〈비스트로의 카니발〉에서는 테이블 위의 사람들이 그림의 배경과 더불어 하나의 면으로 합쳐졌다. 두 작품에서 테이블은 두 개의 시점으로 이루어졌다. 테이블의 윗면은 위에서 바라본 정확한 시점으로 보이는 가운데 관람자는 훨씬 더 밝은 색으로 칠해진 둥근 앞면을 볼 수 있다. 테이블에 대한 두 가지 조망이 한데 어우러져 밝은 색으로 강조한 반원의 형태와 더불어 수평선이 그림에서 두드러진다.

두 그림을 그린 뒤 피카소는 정물화 〈테이블 위의 과일 그릇과 빵〉을 그리면서 테이블을 동일하게 구성했다. 비교해보면 테이블 아래쪽의 구성도 동일하다. 〈비스트로의 카니발〉에서 테이블 뒤에 서 있는 인물들이 입은 옷이 정물화에서는 늘어뜨린 커튼으로 달라졌다. 천, 사과, 빵 한 덩어리와 과일 그릇이 있는 정물화는 세잔의 작품을 상기하게 한다. 동시에 피카소는 제목에서 자신에게 중요한 세잔을 언급하기도 한다. 〈모자가 있는 정물〉(세잔의 모자)이 그것이다.

〈테이블 위의 과일 그릇과 빵〉에서의 흰색 서명이 그림에서 낯설게 보인다. 십중팔구 그가 나중에 서명을 했을 것이다. 피카소의 회고적 언급이 이를 설명해준다. "당시 사람들은 우리가 왜 우리의 작품에 자주 서명을 하지 않는지 전혀 이해하지 못했다. 그 작품에 서명은 했지만 대부분 수년 후에야 했다. 그런 일이 생긴 건 우리가 익명의 미술을 요구했기 때문이다. 우리는 새로운 질서를 발전시키기를 시도했으며 …… 아무도 이 그림을 이 사람이 저 그림을 저 사람이 그렸다는 것을 알 필요를 느끼지 않았다. 하지만 개인주의는 이미 너무 강렬했고 …… 집단적 모험이란 사라진 신념임을 알자마자 우리 모두는 각자의 개별적 모험을 모색해야만 했다."

비스트로의 카니발, 1908/09년

34

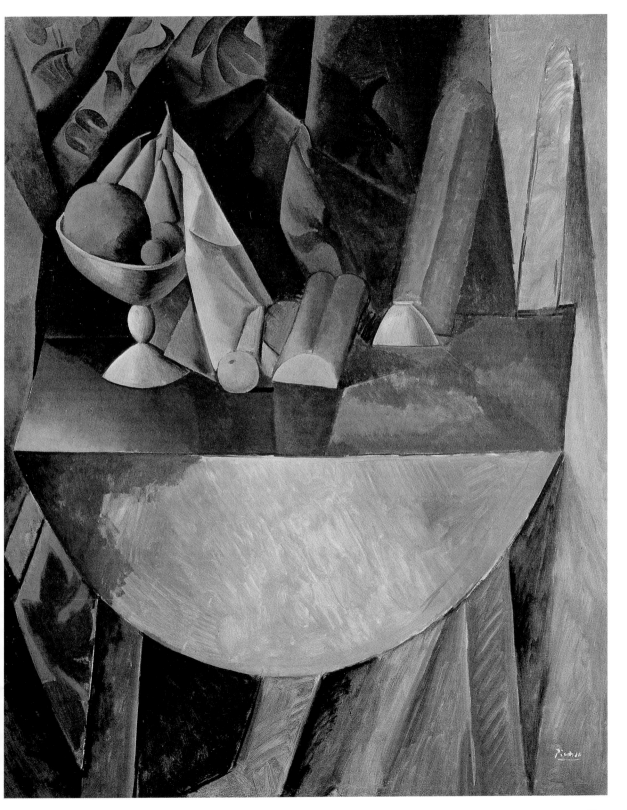

조르주 브라크 **Georges Braque**

# 라 로슈-기용의 성

**Castle at La Roche-Guyon**

캔버스에 유채, 81 × 60cm
스톡홀름 근대 미술관

조르주 브라크는 1909년 6월에 프랑스 망트 아래 센 계곡에 있는 일 드 프랑스의 매력적인 지역—폴 세잔이 1885년에 체류한 적이 있는—라 로슈-기용을 여행했다. 따라서 레스타크 이후 브라크는 세잔이 화가로서 활약했던 장소를 두 번째로 찾은 것이다. 그때 세잔은 약 한 달 동안 친구였던 오귀스트 르누아르와 함께 이 매력적인 장소에 머물렀으며, 그 밖의 화가들과 함께 풍경화를 그리기도 했다.

라 로슈-기용에서 브라크는 집중적으로 그리고 완전히 고립되어 작업에 몰두했다. 그는 파리에 있는 그의 화상 다니엘-앙리 칸바일러에게 쓰기를, "여기서 지내는 것이 매우 즐겁습니다. 이곳 풍경은 정말로 아름다우며 …… 저는 가능한 한 고립된 채 지내고 싶습니다. 제가 있는 곳을 누구에게도 알리지 말기 바랍니다."

브라크는 라 로슈-기용의 높은 곳에 자리한 중세 성의 폐허에 매료되었다. 8월 말에 그는 '라 로슈-기용의 성'이란 제목으로 다섯 점을 그렸으며 이것들을 통해 모티프를 다루는 그의 솜씨가 발전되었음을 볼 수 있다. 현재 스톡홀름의 현대 미술관에 소장되어 있는 그림은 자연적 상태에 상당하는 구성을 보여준다. 집들은 언덕을 수직으로 올라가면서 위치해 있고 성과 요새도 수직적 포맷의 그림 가장자리와 평행을 이루며 올라가는 모습이다. 그래서 이 버전의 〈라 로슈-기용의 성〉은 정적이고 보다 수수하게 언덕 위에 솟아 있는 건축물을 보여준다. 색의 구성은 매우 단순화되었고 실제 오브제들에서 자유로워졌다. 구성은 황토색, 회색 그리고 초록색에 기반을 두고 있다. 건축물의 외곽선에 대한 붓질은 자연을 암시하는 초록색의 생기와 동력이 있는 구성에서 매우 억제되었다.

이 모티프의 다른 버전들에서는 색의 선택이 어느 정도 풍부해졌고 조금 달라졌다. 현재 에인트호벤의 반 아베 미술관에 소장되어 있는 버전은 창문 같은 잘라내기를 통해 바라본 건축적 구조물들로 관람자에게 제시하는 자연의 모습이다. 미묘한 초록색의 면들은 청록색과 올리브 초록색 사이에서 다양하며 건축물의 브라운 색조도 어두운 회색으로부터 순수 흰색까지 다양하다. 더 이상 선

이 그림 측면 가장자리와 평행을 이루지 않는다. 라 로슈-기용의 언덕은 구성이 불안정해 오래 바라보면 각각의 부분들로 붕괴될 것만 같다.

그림의 모티프를 반복했지만 다양한 방법으로 그림의 주제를 포착하려는 반복적인 시도는 세잔이 약 1900년부터 1906년 타계하기 바로 전까지 많은 다양한 방법으로 그린 생트-빅투아르 산 시리즈와 비교할 만하다.

브라크는 자연이 모방되어서는 안 되고 자연에 대한 체험이 미술에 의해 반영되어야 한다는 생각에서 자연과 미술의 상이한 점을 강조하려고 시도했다. 기욤 아폴리네르는 칸바일러 화랑에서 열린 1908년의 카탈로그 서문에서 이렇게 강조했다. "조르주 브라크는 휴식을 모른다. 그의 모든 그림은 이전에 누구도 이루지 못한 야망의 금자탑이다."

라 로슈-기용의 성, 1909년

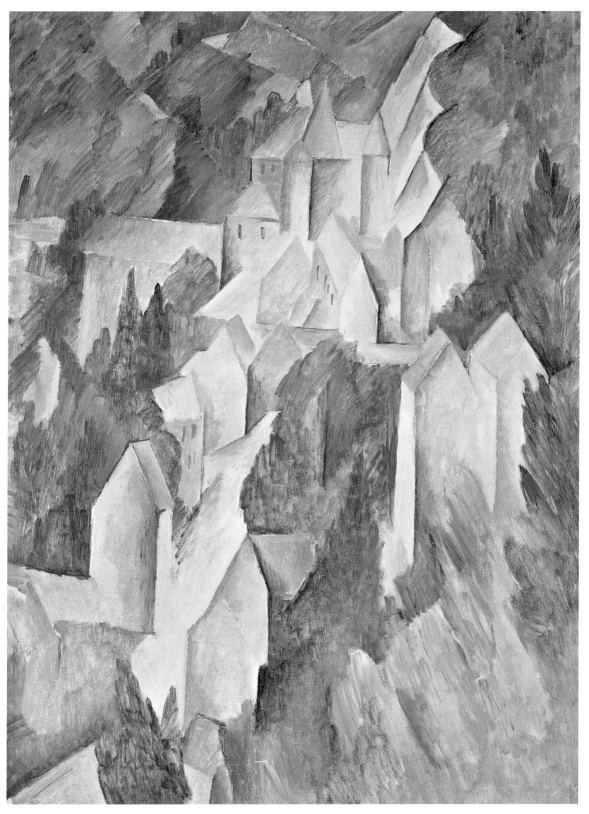

# 오르타의 저수지, 에브로의 오르타

**Reservoir at Horta, Horta de Ebro**

캔버스에 유채, 60×50cm
개인 소장

> **"내가 아는 모든 것은 오르타에서 배운 것이다."**
>
> 파블로 피카소

파블로 피카소는 성홍열을 앓은 뒤인 1898년에 이미 카탈루냐 마을 에브로의 오르타에 머문 적이 있었다. 바르셀로나에서 한 달을 보낸 뒤 그는 1909년 6월에 당시의 애인 페르낭드 올리비에와 함께 에브로의 오르타를 다시 방문했다. 몇 차례에 걸쳐 잠시 다른 곳에 갔던 것을 제외하고 그들은 1909년 9월 초까지 그곳에 머물렀다.

피카소에게는 생산적인 시기였지만 올리비에는 시골 환경에 만족해하지 않았다. 그녀는 7월에 거트루드와 레오 스타인에게 이렇게 쓴다. "제게는 확실히 파리에서의 생활이 더 나으며 그곳에서는 대접을 받을 수 있습니다. 하지만 이제 여행하면서 병이 더 악화되었을 뿐입니다. …… 삶이 우울합니다. 파블로는 무뚝뚝하고, 정신적으로나 육체적으로 저를 편하게 해주지 않습니다. …… 이제 스페인에서 지낸 지 두 달이 되고 단 하루도 휴식을 취한 적이 없습니다. …… 모든 것에서 피로를 느끼며 지금까지 어떤 것도 할 수가 없었습니다. 파블로는 내가 처한 상태를 알지도 못한 채 날 죽게 만들 것입니다. 그는 제가 정말로 몸이 아플 때만 잠시 작업을 멈추고 저를 돌봅니다." 피카소도 에브로의 오르타에서 지루함을 느낀 것으로 보인다. 그는 자신에 대해 불평하는 올리비에의 편지를 받은 그 사람에게 이렇게 편지를 썼다. "저는 두 점의 풍경화와 두 점의 인물화를 그리기 시작했습니다. 늘 똑같습니다."

스페인 에브로의 오르타에서 피카소가 그린 몇 점의 그림에 '풍경화'라는 명칭을 붙이기는 어렵다. 〈오르타의 저수지, 에브로의 오르타〉에서 파블로 피카소는 풍경화의 사실적 특징들을 기하학적 형태와 구조들로 완전히 분해했다. 공간의 깊이는 형태들을 겹치게 한 데서 여전히 알아볼 수 있다. 각각의 집에서의 원근법적 선은 여타 집들의 선과 일치하지 않는다. 그림의 하단 부분에는 구조가 더 이상 명확하게 읽어낼 수 없는 파편들로 분해된 반면 언덕 위의 구조들은 견고하고 안정적으로 보인다. 피카소의 색채 사용은 오브제에 구속되지 않았다. 〈오르타의 저수지, 에브로의 오르타〉에서 오브제의 색은 초록색과 황토색으로 정해졌고, 오브제들이 관람자에게 읽히도록 부피가 요구되어 흰색이나 검정색이 섞였을 뿐이다.

피카소가 올리비에와 함께 1909년 9월 13일 파리로 돌아왔을 때 그의 가방 속에는 완성된 그림들이 아주 많이 들어 있었다. 그중에는 〈오르타의 저수지, 에브로의 오르타〉와 〈언덕 위의 집, 에브로의 오르타〉 외에도 〈여인의 두상(페르낭드)〉이나 〈앉아 있는 여인〉과 같이 올리비에를 모델로 한 그림이 적어도 15점 있었다. 파리로 돌아온 같은 달에 피카소는 에브로의 오르타에서 그린 시리즈를 세탁선의 자신의 작업실에서 전시했다. 거트루드와 레오 스타인이 전시에 초대되었다. 그 뒤 얼마 안 되어 거트루드 스타인은 플뢰뤼스 가에서 다시 전시를 열었다. 여기서는 에브로의 오르타 풍경을 그린 27점의 작품이 공개되었다.

자화상, 1909년

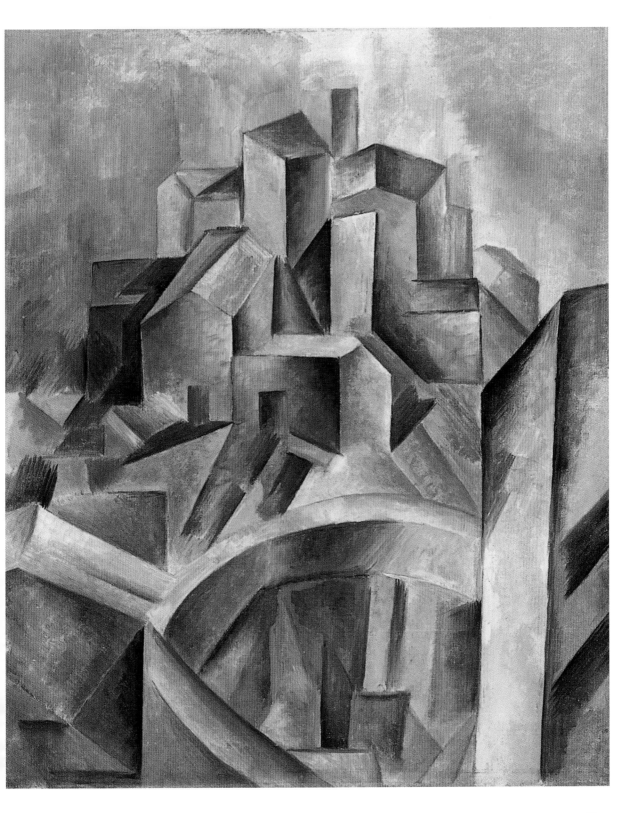

# 언덕 위의 집, 에브로의 오르타
## Houses on the Hill, Horta de Ebro

캔버스에 유채, 65×81cm
뉴욕, MoMA

파블로 피카소가 '풍경, 에브로의 오르타(저수지)'라고 제목을 붙인 1909년의 사진이 작은 카탈루냐 마을의 높은 위치에서 바라본 경관을 보여준다. 사진의 전경에는 커다란 저수지가 몇몇 작업장과 농가들과 관련 있는 벽돌 지붕 돌집들에 에워싸여 있다. 들판과 함께 나무들이 성기게 덮인 언덕 위 열린 풍경이 뒤쪽으로 확장되어 있다.

피카소가 그해 여름에 완성한 〈언덕 위의 집, 에브로의 오르타〉를 그릴 때 습작과 더불어서 사진을 사용했을 거라고 추정할 수 있다. 높은 시점에서 유사하게 그려진 집들은, 피카소가 바로 얼마 전에 찍은 사진과 집들의 기본적인 배열 및 많은 상세 부분들이 대응된다. 언덕이 있는 카탈루냐 풍경은 또한 그림 안에서도 마을 뒤로 열려 있다. 이 그림에서 피카소는 마을을 위한 물탱크로서 아주 중요한 커다란 둥근 저수지는 넣지 않았지만, 이 두꺼운 현무암 벽의 저수지는 〈오르타의 저수지, 에브로의 오르타〉—역시 이곳에서 그렸던—에서 중심 위치를 차지한다.

사진과 회화는 1909년 6월 중순부터 9월 초까지 카탈루냐 마을에 머무는 동안 그린 작은 회화 시리즈의 부분이다. 피카소는 한때 그곳에서 성홍열로 오랫동안 고생했다. 입체주의 작품 시기에 피카소는 시골을 좋아했지만 시골을 다시 방문하지는 않았다. 그는 7월에 컬렉터인 스타인 남매에게 이렇게 썼다. "여기의 풍경은 너무 아름답습니다. 저는 이곳을 사랑하며, 이곳의 길은 미국(개척 시대) 서부의 대륙 횡단로를 방불케 합니다."

미술 컬렉터이며 후원자인 미국인 여류 작가 거트루드 스타인은 그해 10월 파리의 플뢰뤼스 가에서 열린 전시회에 에브로의 오르타에서 그린 27점의 그림을 전시했다. 피카소는 자신의 최근작에 관해 에브로의 오르타에서 스타인 남매에게 편지로 알렸다. 그는 8월 말에 이렇게 편지를 보냈다. "저의 네 작품에 대한 사진을 받았는지 알려주십시오. 곧 풍경화와 그 밖의 그림들을 보내겠습니다. 언제 파리로 돌아가게 될는지 모르겠습니다. 아직도 스케치를 그리며 아주 정기적으로 작업하고 있습니다. 칸바일러가 9월 초에

이리로 옵니다. 그것이 방해가 됩니다. 파리로 가는 길에 카다케스에서 피쇼를 만나려고 합니다."

거트루드 스타인은 〈언덕 위의 집, 에브로의 오르타〉와 〈오르타의 저수지, 에브로의 오르타〉를 구입하여 남동생 레오와 함께 수집하는 컬렉션에 포함시켰다. 스타인 이웃에 살던 미국인 예술가 프랭크 하빌랜드가 〈공장, 에브로의 오르타〉를 구입했다.

피카소가 스페인 마을 에브로의 오르타에 체류한 이후 풍경은 그의 작품에서 부차적인 역할을 하게 되었다. 나중에 파리 외곽으로 여행했지만 그것은 더 이상 그의 작품에 영향을 끼치지 못했다. 대신 그는 어디에서든 실현 가능한—공간적이고 경치가 있는 환경으로부터 독립적인—주제로 돌아왔다.

풍경, 에브로의 오르타 (저수지), 1909년

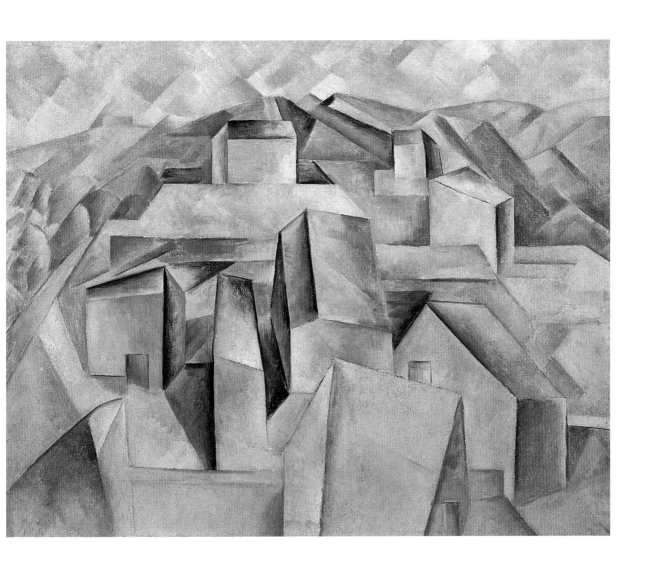

# 바이올린과 팔레트
## Violin and Palette

캔버스에 유채, 91 × 42.8cm
뉴욕, 솔로몬 R. 구겐하임 미술관

> "미술은 혼란으로 나아간다.
> 과학은 틀림없이 창조한다."
>
> 조르주 브라크

파블로 피카소는 일련의 인터뷰에서 음악 자체가 자신에게 어떤 역할도 하지 못함을 거듭 강조했다. 반대로 조르주 브라크는 음악 속에서 살았다. 그의 작업실에는 악기들이 널려 있었다. 브라크는 악기 모양을 좋아했고 그것들을 훌륭하게 연주했다. 따라서 그가 악기들을 자신의 회화에 구성으로 통합한 최초의 입체주의 미술가라는 건 놀라운 일이 아니다. 브라크는 1909년 겨울에 악기가 있는 커다란 포맷의 정물화 시리즈를 제작했다. 이런 그림들의 주제는 그의 작업실을 찍은 다양한 사진에서 볼 수 있다.

1909년 가을에 제작한 〈바이올린과 팔레트〉에서 브라크는 형태와 면의 전반적인 부피를 작은 부분들로 나누는 분석적 입체주의로 훗날 불리게 될 방법을 사용했다. 그림 절반 하단에 그려 넣은 바이올린은 줄 받침대와 현에 대한 암시에 의해 분명하게 알아볼 수 있게 되었다. 바이올린은 실제 오브제의 색에 가장 명확하게 기반을 둔 브라운색으로 칠해졌다. 악기의 형태는 파편화되어 있다. 현은 몸체의 구멍 위에서 잘렸다. 〈바이올린과 팔레트〉에서 악기의 윗부분에 악보의 페이지가 있고 그 뒤로 있는 마스크 같은 형태는 팔레트다.

미술비평가 루이 복셀은 1908년에 『질 블라(Gil Blas)』에서 이미 "그(브라크)는 가공할 금속 같은 모습을 구축하고, 일그러뜨리며, 단순화한다. …… 그는 형태를 혐오하고 모든 것 — 장소, 인물과 집 — 을 기본적인 기하학적 형태인 입방체로 제한한다"라고 언급한 바 있다.

두 사람의 주제가 달랐던 것과는 상관없이 파블로 피카소와 조르주 브라크 사이에 친밀한 협력이 분명히 있었다. 두 미술가는 서로 비밀이 없었고 거듭해서 상대방의 작품을 통해 스스로를 서로에게 맞추어갔다. 이와 관련하여 브라크는 "우리 둘 다 몽마르트르에 살고 있었고 매일 만났다. 우리는 로프로 몸을 한데 묶고 정상에 오르는 등반가들이었다"라고 말했다.

피카소도 브라크와의 친밀한 관계에 대해 훗날 두 사람의 화상 칸바일러에게 "그가 1907년부터 1914년까지 창조한 모든 것은 다른 이들과의 협력을 통해서만 나올 수 있었습니다"라고 말했다. 미술사학자 베르너 슈피스(Werner Spies)는 마음이 맞는 협력을 '발명가들의 연합'이라고 이름 붙였다. 피카소는 당시 브라크를 제외하고 미술가들 가운데 절친한 친구가 없었으며 제1차 세계대전 이후에도 찾아볼 수 없다.

앵파스 드 겔마 가 5번지 작업실의 브라크.
1912년 초 혹은 그 이후

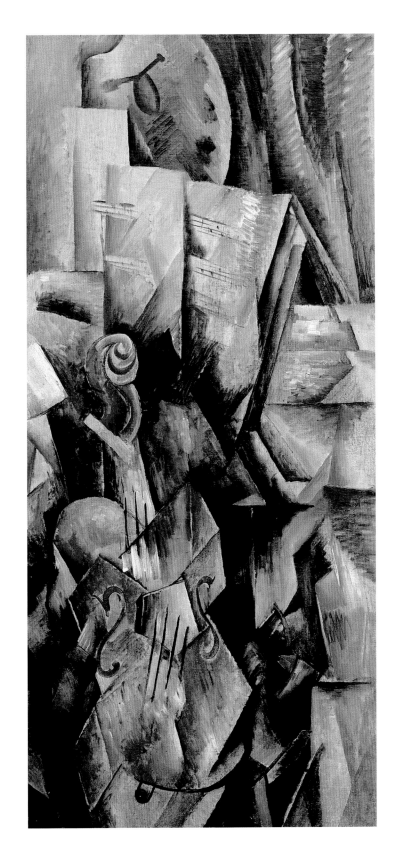

# 여인의 두상(페르낭드)
## Head of a Woman(Fernande)

청동, 40.5×23×26cm, 1943년 브라사이 촬영, 젤라틴 실버 프린트, 29.5×22.8cm
뒤셀도르프, K20-노르트라인 베스트팔렌 주립 미술관, 개인 소장 작품을 대여

> "나는 사물을 내가 본 대로가 아닌
> 생각하는 대로 그린다."
>
> 파블로 피카소

파블로 피카소는 1909년에 페르낭드 올리비에의 두상을 제작하는 데 10개월을 소요했다. 특히 에브로의 오르타에 머물 때 시골 환경에 잘 적응하지 못하는 그녀를 모델로 15점 이상을 그렸다.

미술사학자 베르너 슈피스는 피카소가 에브로의 오르타에서 돌아와 친구 스페인 조각가 마뇰로(마누엘 우게)의 작업실에서 유명한 두상을 제작했다고 적었다. 따라서 이 조각은 에브로의 오르타에서 드로잉과 회화를 생산한 뒤에 제작된 것이다.

올리비에는 에브로의 오르타에서 1909년 8월 거트루드 스타인에게 이렇게 썼다. "저희는 약 10일 후에 오르타를 떠나게 될 것입니다. …… 그렇게 되면 바르셀로나에서 두 주 동안 지내게 될 것입니다. 파블로의 여동생이 며칠 전에 결혼했습니다. 저희가 바르셀로나로 가게 되면 세례 가까이에 있는 푸이세르다 근처 국경 마을 부르-마담에 9월까지 머물게 됩니다. …… 마뇰로는 하빌랜드와 함께 그곳에 있습니다."

그해 가을 피카소는 파리의 마뇰로 작업실에서 청동 〈여인의 두상(페르낭드)〉을 위한 모델을 제작했다. 이제는 현존하지 않는 찰흙 모델을 먼저 만들고 두 개를 석고로 떴다. 1910년경에 이것들은 화상 앙브루아즈 볼라르의 손에 들어갔다. 그는 흉상의 주조를 주문했는데, 몇 점인지에 대한 기록은 없으나 적어도 15점 이상이다.

피카소는 자신이 그린 그림에서 올리비에 두상에 대한 구조적 구성을 다시금 취해 흉상으로 발전시켰다. 그림과 조각들의 구성은 관련이 있다. 피카소가 회화와 드로잉에서 이미 강렬하게 기하학적으로 구성한 페르낭드의 두상은 그런 구성들을 통해서 감상의 공간으로 열렸다. 그러므로 피카소는 회화에서 실험한 형식적인 문제들을 삼차원으로 변형시킨 것이다.

이와 관련해 피카소는 말했다. "입체주의는 여전히 그 참된 실체를 생산해내야 하는, 단순히 씨앗이거나 배태 상태에 있는 미술이 아니다. 입체주의는 그 자체의 삶을 이끄는 권리를 가지는 고유한, 독립적인 형태의 단계에 놓여 있다. 만약 입체주의가 변형 중에 있다면 입체주의 자체로부터 입체주의의 새로운 형태가 부상할

것이다. 사람들은 입체주의를 수학적, 기하학적 그리고 심리분석학적으로 설명하려고 시도해야만 한다. 그것은 순수한 문학이다. 입체주의에는 명백한 목표가 있다. 우리는, 드로잉과 색채의 자연적 특성들 속에 있는 모든 가능성들을 이용하는 가운데, 오로지 눈과 정신으로 지각한 것에 대한 표현의 수단으로서만 입체주의를 본다. 그것은 우리에게 예기치 않던 기쁨의 출처, 발견의 근원이 되었다."

청동으로 뜬 것들 중 한 점이 전설적인 아모리 쇼를 위해 앨프레드 스티글리츠에게 1913년 2월 17일부터 3월 15일까지 대여되었고, 그 전시회에 피카소의 작품 여덟 점이 소개되었다. 스티글리츠는 12월호 『카메라 워크』에 처음으로 피카소의 조각을 실었다. 미술사학자 도리스 크리스토프(Doris Krystof)는 그 조각을 스티글리츠가 구입한 것으로 보았다. 전시회는 보스턴과 시카고로 순회했는데, 그 조각이 두 곳 전시에서 소개되지 않은 것으로 보아 스티글리츠가 대여를 연장해주지 않은 것으로 추정된다.

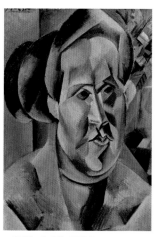

페르낭드의 초상, 1909년

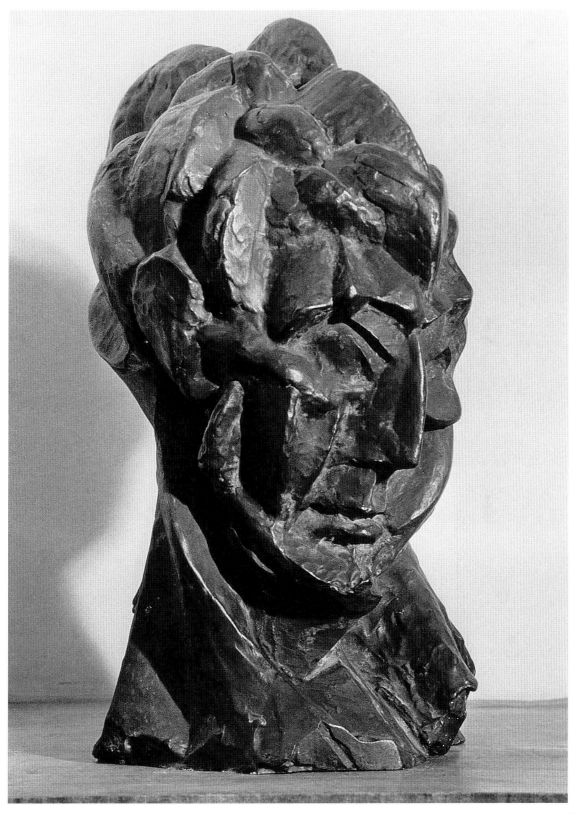

# 숲속의 누드
## Nudes in the Forest

캔버스에 유채, 120×170cm
오테를로, 크뢸러 뮐러 미술관

1881년 아르장탕(노르망디)에서 출생,
1955년 기프-쉬르-이베트에서 작고

1911년의 '살롱데쟁데팡당'에서 페르낭 레제는 〈숲속의 누드〉로 주목을 받았다. 레제의 미술과 관련하여 미술비평가 루이 복셀은 더 이상 입체주의란 말을 사용하지 않고 '튀비슴'(튜브 아트)이란 말을 사용했다. 레제는 재공식화에 만족해하지 않았다. "모든 나의 에너지를 기울여서 나는 나 자신을 인상주의의 반대편에 정렬시켰다. 나는 그것에 사로잡혀 있었다. 나는 몸체들을 분해하기를 바랐다. 이제 어떤 사람은 나를 '튀비스트'(그렇지?)라고 불렀다. 이것은 항상 낙담을 불러일으켰다. 나는 1910년에 완성한 〈숲속의 누드〉의 조형성과 2년 동안 씨름했다. 나는 부피를 극단적으로 나타내기를 바랐다." 전시회가 끝난 뒤 파블로 피카소는 그의 화상 다니엘-앙리 칸바일러에게 말했다. "봤습니까, 이 사람이 새로운 것을 소개하고, 사람들은 이미 그를 저희들과 다르게 취급하고 있습니다."

1910년에 레제는 그의 친구들인 저널리스트 막스 자코브와 기욤 아폴리네르에 의해 칸바일러 화랑에 소개되었고, 그곳에서 처음으로 파블로 피카소와 조르주 브라크의 입체주의 작품을 보았다. 레제의 작품이 '살롱데쟁데팡당'에서 소개된 뒤 칸바일러는 그의 재능을 알아보았다. 1912년에 이미 레제의 그림이 그의 화랑에 걸렸다. 그렇지만 그의 개인전은 그곳에서 열린 적이 없었는데, 브라크의 개인전을 연 이후 칸바일러는 더 이상 개인전을 열지 않았다. 그 뒤 그는 자신이 후원하는 미술가들의 최근 작품들만을 전시했다. 칸바일러는 1913년 초에 레제와 3년 기간의 독점계약을 맺고 그의 새로운 작품 모두를 구입했다.

칸바일러는 자신이 후원하는 미술가들에 대한 자신감에 넘쳐 이렇게 말했다. "레제는 입체주의자였다. 확실히 입체주의는 그에게 독특한 것이었으며, 그의 기질적 특성을 전해주고 있다. 그에게 있는 진정한 상이한 점은 철학적 기반이다. 간략하게 말하면 세상에 대한 그의 견해다." 제1차 세계대전 이후 레제는 많은 미술가들과 마찬가지로 화랑 주인 레옹스 로장베르를 위해 작업했다.

레제는 회고록에서 〈숲속의 누드〉를 2년 혹은 그 이상 고투한 결과물이라고 적었다. "나는 부피를 극단적으로 나타내기를 바랐다. 내게 〈숲속의 누드〉는 오로지 신체 형태들 간의 논쟁이었다. 나는 내가 아직은 색에 집중할 수 없고 부피만으로도 내겐 충분하다고 느꼈다." 그는 자신의 그림을 "부피에 대한 싸움"이라고 했다.

미술사학자 베르너 슈피스는 레제의 작품을 "세잔의 새 회화적 공간에 대한 촉각적 연구"라고 했다. 많은 그의 동시대인들과 같이 레제는 1907년에 열린 폴 세잔의 회고전을 대단히 열광적으로 관람했다. 세잔의 작품과 그의 친구 앙리 루소가 레제에게 상당한 영향을 끼쳤다. 레제는 모범이 되는 두 사람의 중요성을 잘 알고 있었으며 회고록에 이렇게 적었다. "세잔은 (마네가 1830년대 화파와 인상주의 사이의 중재자였던 것과 같이) 인상주의와 모던 회화 사이의 중재자였으며, 천재성은 하늘에서 떨어진 것이 아니다. 천재성은 이전에 지나간 모든 것들로부터 천천히 애써 공들여 발전되어 왔다. 천재성은 최초의 영향으로부터 스스로를 자유롭게 해야만 했으며 새롭고 다른 가치들을 창조해야 했다. 나 자신은 세잔의 영향에서 벗어나는 데 3년이나 걸렸다. …… 너무 강렬하게 마음을 빼앗겼으므로 거기서 벗어나기 위해 추상으로 나아가야만 했다."

살롱 회화 〈숲속의 누드〉에서 레제는 세잔의 〈목욕하는 사람들〉에 대한 참조를 명확하게 했지만 오브제들을 원뿔과 구로 한정하는 데는 성공하지 못했다.

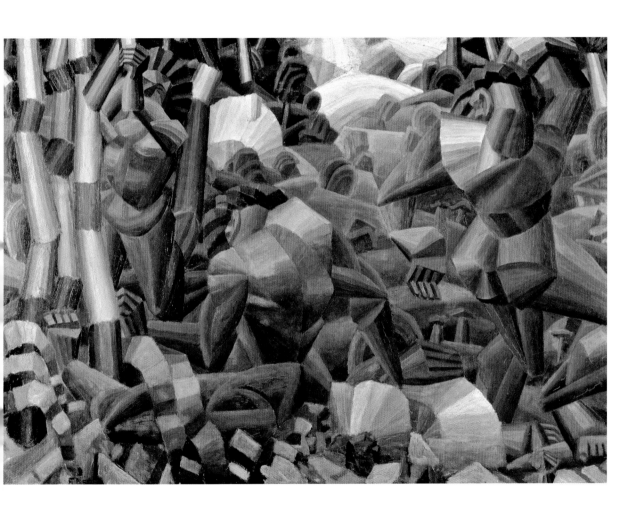

# 만돌린과 여인
## Woman with a Mandolin

캔버스에 유채, 92×73cm
뮌헨, 피나코테크 데어 모데르네

〈만돌린과 여인〉은 타원형 포맷에 그린 최초의 입체주의 회화다. 조르주 브라크는 1910년에 만돌린을 들고 있는 반누드 여인을 두 가지 유형으로 그렸다. 그는 그림들 중 하나를 직사각형의 포맷으로 그리고 다른 하나를 타원형 포맷으로 그렸다.

갈색조의 회색과 회색조의 파란색으로 주의 깊게 제한된 브라크의 그림은 여인이 만돌린을 연주하는 모습이다. 여인과 악기 모두 그림의 구성에서 동등하게 취급되었다. 밝은 원색들을 피함으로써 관람자로 하여금 신중하게 설계된 묘사에 관심을 집중하게 만든다. 이는 마치 프리즘을 통해 보이는 듯한, 촘촘히 짜인 기하학적인 형태들의 네트워크처럼 구성되어 있다. 하단 3분의 1에 만돌린의 열린 둥근 울림통이 명료하게 드러났다. 섬세한 팔에 들려 있는 현악기의 외곽선들을 추측할 수 있으며, 연주하는 여인의 왼팔 위치를 통해서 그 윤곽이 드러난다. 여성적인 헤어스타일과 함께 목과 머리의 몸통이 아주 명확하게 식별된다. 헤어스타일은 그림의 몇몇 성별 특징들 중 하나다. 지금에 와서야 만돌린 울림통 구멍의 위와 왼편에 있는 직사각형 안의 어두운 둥근 형태가 유두로 해석된다. 브라크는 종종 검정 선을 이용해 비물질적인 색면들의 범위를 정했다.

두 그림 모두 프랑스 화가 카미유 코로(1796~1875)의 악기를 연주하는 인물들에서 영향을 상당히 받은 것으로 여겨진다. 1909년에 코로의 몇몇 작품이 '살롱도톤'에 소개되었고 그중에는 여인이 음악을 연주하는 장면을 그린 그림들도 포함되었다. 그의 작업에 의해 관람자들이 영감을 받도록 허용했던 파리 전시의 관람자들 가운데 파블로 피카소와 브라크가 있었다.

브라크가 〈만돌린과 여인〉을 완성한 지 얼마 안 되어 피카소도 이런 주제의 그림을 그렸다. 브라크가 피카소의 영향을 주로 받았다는 가정은 여기서는 최소한 증명되지 않는다. 입체주의 회화 초기 단계에서의 피카소 영향은 고려할 만하다. 예를 들면 브라크가 앵데팡당 전에 "입체주의 구성의 대형화"와 함께 "비밀리에 그린" 그리고 어느 누구에게도 "영감의 원천"을 드러내지 않은 작품들을 전시함으로써 방향에 변화를 준 데 관해 피카소가 분개했다는 기록이 있다. 컬렉터 거트루드 스타인도 이런 기록을 남겼다. "피카소가 처음 일반인에게 작품을 전시했을 때 브라크와 드랭이 피카소의 영향을 전적으로 받았다." 때가 경과함에 따라 피카소와 브라크는 서로 영향을 주고받았으며 대단히 친밀한 협력을 촉진했다. 두 사람의 입체주의 시기에 선택한 일부 주제와 관련해서 두 사람은 하나의 종합체로 합쳐지는 듯했다.

"자연이 느낌을 자극하면
나는 이 느낌을 미술로 옮긴다.
나는 단지 여인의 외적인 몸이 아니라 여인에게
있는 절대적인 것을 드러내기를 바란다."

조르주 브라크

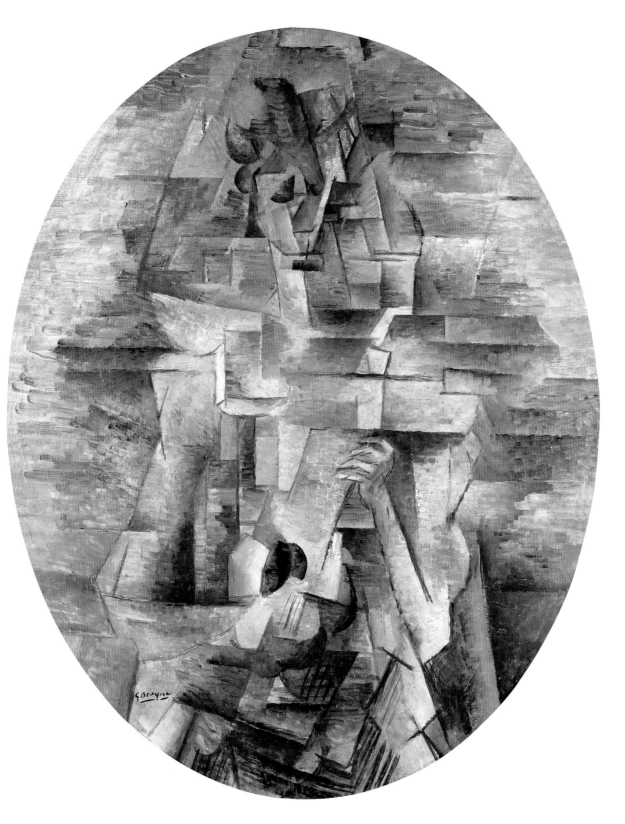

# 만돌린을 든 소녀(파니 텔리어)

## Girl with a Mandolin (Fanny Tellier)

캔버스에 유채, 100.3×73.6cm
뉴욕, MoMA, 넬슨 A. 록펠러 유증

조르주 브라크가 1910년 파리에서 타원형 그림 〈만돌린과 여인〉을 완성한 지 얼마 안 되어 파블로 피카소도 두 미술가들 사이의 친밀하고 우호적인 교환을 증명할 수 있는 그림 두 점을 그렸다. 그의 첫 타원형 그림과 분명 브라크에 대한 응답으로 이해될 수 있는 〈만돌린을 든 소녀(파니 텔리어)〉이다.

피카소는 (현재 상트페테르부르크 에르미타슈 미술관에 소장되어 있는) 1908년의 〈만돌린을 든 여인〉과 (현재 뒤셀도르프의 노르트라인 베스트팔렌 주립 미술관에 소장되어 있는) 1909년의 〈만돌린을 든 여인〉에서 이미 동일한 주제를 다루었다. 피카소 자신의 말에 의하면 그는 만돌린을 여성의 신체와의 형태상의 동일성 때문에 사용했다. 그의 작품에서 기타와 바이올린은 이런 의미로 이해된다.

브라크의 묘사와는 달리 피카소의 작품에서의 악기를 연주하는 인물은 첫눈에 여성 누드임을 알아볼 수 있다. 두 화가의 그림에서의 색의 선택은 초록색과 회색 색조로 두드러진다. 색에 대한 차분한 선택 자체가 표현의 부재(不在)를 발전시켰다. 여성의 몸과 악기는 여기서 대등하게 나타나며 그 둘의 색 구성이 일치함으로써 하나의 전체로 융합된다.

전과 같이, 피카소가 음악이 결코 진지하게 자신을 동요시키지 못했다고 반복적으로 주장하는 것은 우리를 당혹스럽게 한다. 그렇다면 피카소가 바이올린과 피아노와 같은 다양한 악기들로 회화적 실험을 한 사실 또한 이해하기 어려워지기 때문이다. 색의 조화가 음악의 조화와 (적어도 미술가의 마음속에서) 상응한다는 것 ─울림통과 여성 신체의 유사성에 더해서─ 은 있음직하다.

1923년 5월 26일 미국 잡지 『아트』에 실린 마리우스 드 자야스와의 인터뷰에서 피카소는 이렇게 강조한다. "수학, 삼각법, 화학, 심리분석학, 음악 그리고 기타 등등은 해석을 보다 쉽게 해주기 위해 입체주의와 관련되어왔다. 이 모든 것은 이론들로 사람들을 눈멀게만 해온 넌센스가 아니라 순수한 문학이다. 입체주의 자체는 회화의 한계와 제한 속에 있었으며 결코 그 이상으로 나아가는 체

하지 않았다. 드로잉, 디자인, 색은 다른 모든 화파에서 이해되고 실행된 그 정신과 방법으로 입체주의에서 이해되고 실행되었다. 우리가 이전에 무시되었던 사물들과 형태들을 회화에 소개했을 때 우리의 주제들은 상이했을 것이다. 우리는 늘 주위환경에 눈을 열었고, 두뇌도 열었다."

파블로 피카소가 1911년 8월 13일에 다니엘-앙리 칸바일러에게 보낸 엽서

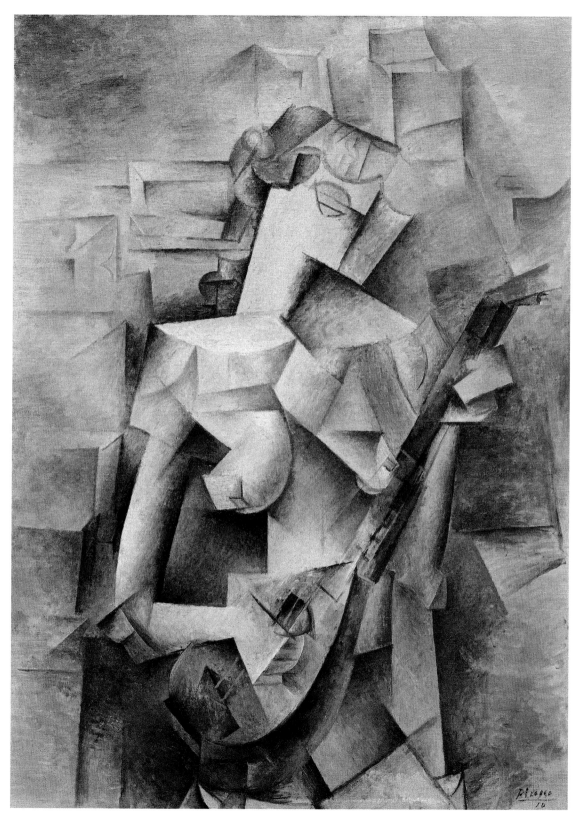

# 병과 물고기
## Bottle and Fishes

캔버스에 유채, 61×75cm
런던, 테이트 모던

1908년 칸바일러 화랑에서 브라크의 개인전이 열렸을 때 폴 세잔에 관해 탁월한 논문을 쓴 작가 샤를 모리스(1861~1919)는 이렇게 썼다. "우리가 반 동겐의 작품과 조르주 브라크 씨의 작품을 비교할 경우 반 동겐의 호방함이 아주 '이치에 닿는' 것으로 보인다. 그러나 문제는 대담함의 정도 그 이상이다. 낮고 못하고가 아니라 상이한 것이라는 점에서 말이다. 반 동겐 씨가 일반적으로 '이해될 만한' 전통적인 모토를 충실히 지킨다는 점에서 탁월한 취향을 갖고 있는 반면 브라크 씨는 이런 최후의 사슬로부터 자유롭다. 회화적 관점에서 보면 그는 선험적으로 이해되는 기하학 개념을 염두에 두고 있다. 그는 자신의 시각의 장 전체를 주제로 삼고 있다. 말하자면 그는 자연의 모든 것들을 단지 몇 개의 절대적인 형태들로 나타내려고 시도한다. …… 브라크만큼 심리에 관심이 없는 사람은 없으며, 나는 돌이 얼굴만큼이나 강렬하게 그를 동요시킨다고 믿는다. 그는 각 문자가 광범한 의미를 지니는 알파벳을 창조한다. 여러분이 그의 철자를 섬뜩한 활자로 부르기 전에, 여러분이 그것을 해독할 수 있었는지 그리고 그것의 장식적 목적을 이해했는지 내게 말해달라."

브라크는 1910년에 정물을 더욱 더 추상적으로 그리기 시작했다. 〈병과 물고기〉는 브라크가 8월 말부터 10월 말까지 머문 레스타크의 남부 프랑스 해안가 마을에서 늦여름이나 초가을에 그린 것이다. 위로 세워진 병을 그림의 왼편 뒤섞인 면들의 네트워크 위에 그려 넣었다. 병 목의 흰색 막대기 같은 부분이 오브제를 유연성 있게 해준다. 색채에서는 전체적으로 파란색이 현저하다. 그림 하단에 물고기의 파편들이 있는데, 그것은 물고기의 머리이며, 몸통 전체는 아니다. 병과 물고기의 배열은 알아볼 수 있는 공간적 배경에 끼워져 있지 않다. 오브제들은 분산되었고 그 실제에 대응하지 않는 색의 분포 속에 나타난다. 그림 속의 오브제들의 공간적 통합은 오직 관람자의 마음속에서만 이루어진다.

이는 오로지 몇몇 오브제들만 혼용한 대부분의 입체주의 정물화들의 특징이다. 때때로 이런 것들은 지중해 연안의 삶의 조건과 관련된 브라크의 〈병과 물고기〉와 같은, 미술가들의 습관에 관한 것을 드러낸다. 일상의 오브제들이 있는 리얼리티의 새로운 묘사를 시도하기 위해 의미 있는 오브제들의 사용을 의식적으로 회피한 것이다.

피카소와 그 밖의 미술가들에 비해 브라크는 자신의 작품에 관해 덜 언급했다. 현존하는 진술 중 하나는 자신의 정물화에 관한 것이다. "자신이 그리는 걸 보아서 알 수 있게 하는 건 충분치 않다. 그것이 손에 잡힐 듯해야 한다. 정물화가 손에 잡히지 않는 순간 그건 더 이상 정물화가 아니다."

키스 반 동겐, 노란 문이 있는 실내, 1910년

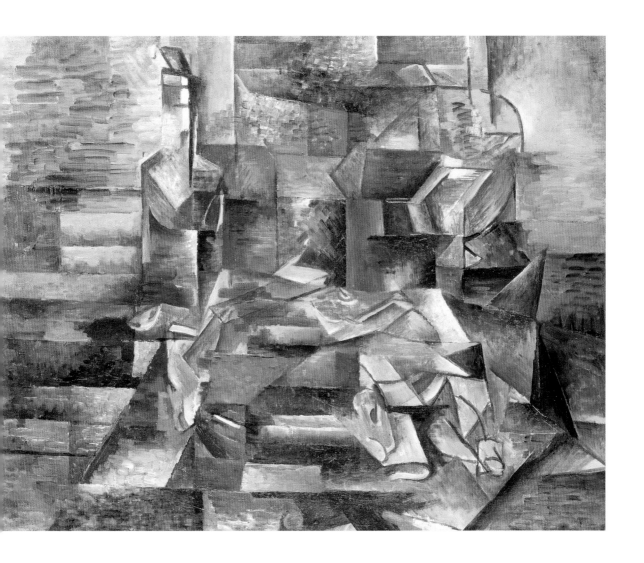

# 커튼 뒤의 타워
## The Tower behind Curtains

캔버스에 유채, 116×97cm

뒤셀도르프, K20-노르트라인 베스트팔렌 주립 미술관

====================================================================

> **"나는 살고 있다. 미술은 자신을 즐기거나 사는
> 하나의 방법이며, 그것이 바로 그것이다."**
>
> 로베르 들로네

1885년 파리에서 출생,
1941년 몽펠리에에서 작고

로베르 들로네는 일찍이 1909/10년에 첫 시리즈인 '생세브랭'을 작업했다. 들로네에게 그것은 미술적 모범을 벗어나서 제작한 첫 시리즈다. 얼마 뒤에 그린 에펠탑 그림들에 버금가는 이 시리즈들은 파리의 생세브랭 고딕 성당이라는 동일한 모티프에 대한 상이한 변형들을 보여준다. 두 시리즈에서 들로네는 자신의 위치와 시점을 최소한으로만 달리했거나 혹은 아예 바꾸지 않았다.

1909년부터 1912년까지 '생세브랭' 시리즈를 작업하면서 들로네는 동시에 에펠탑 시리즈를 그리기 시작했다. 그는 30점 이상 습작했는데 여기에는 유화와 종이에 작업한 것이 포함되었다. 이 주제로 들로네는 1920년부터 1930년까지 다시 작업했다. 우리는 이미 몇몇 단계에서 회화적 주제에 대한 접근방법이나 그것의 다양성의 스펙트럼을 탐구한 방법을 본 적이 있다. 예를 들면 조르주 브라크의 초기작품 〈라 로슈-기용의 성〉 그리고 그보다 앞서 그려진 폴 세잔의 〈목욕하는 사람들〉과 생트 빅투아르 산 그림에 대한 그의 접근에서이다.

파리에 살고 있던 젊은 들로네에게 1885년부터1889년 사이에 건설되고 건축에 있어서 기술발전의 상징이 된 현대 철골 건축인 에펠탑은 매료될 만한 주제였다. 들로네는 〈커튼 뒤의 타워〉에 파리의 지붕과 탑이 모두 바라보이는 창문을 통해 바라본 에펠탑을 기록했다. 커튼은 양옆으로 처진 채 그림의 거의 절반을 차지한다. 원근법적으로 일그러진 건축물의 배경은 구름으로 구성된다. 이 구름은 위로 올라가는 비누거품을 닮았으며, 탑 건축물의 위로 치솟는 뾰족한 부분과 눈에 띄게 명확히 형식적인 대조를 이룬다.

에펠탑 경관은 창문이 그림이 되고 그림이 창문이 되는 창문 프레임 속에 묘사되었고, 이는 차후의 작품에서 들로네를 사로잡은 광범위한 시리즈의 서곡이었다. 색에 대한 관심을 가진 이후 그는 이를 형태에 대한 문제보다 우위에 두었다. 이와 함께 그는 자연적이며 오브제의 실제 색 그리고 재현의 방법을 버리게 되었다. 비교적 짧은 기간의 입체주의 실습 후 들로네는 이 같은 결론에 도달했다. "미술이 오브제로부터 자유롭지 못한 한 그것은 스스로를 노예로 저주하는 것이다."

들로네는 순수 색의 건축물을 그리기로 결심했고 기욤 아폴리네르는 여기에 '오르픽 입체주의'라는 명칭을 부여한 뒤 후에 '오르피슴'이라고 했다. 처음에 그런 명칭을 거부한 들로네는 새로운 경향을 이렇게 정의했다. 즉, 오르피슴에서 색의 상관관계는 독립적인 구성 재료로서 사용된다. 색의 상관관계는 "더 이상 모방이 아닌 회화를 위한 기초를 형성한다." 그는 이렇게도 말했다. "색이 행위, 조절, 리듬, 평형, 둔주, 깊이, 진동, 화음, 기념비적인 융화를 표현한다. 이를 질서라 할 수 있다."

입체주의자들이 1911년 '살롱데쟁데팡당'에 작품들을 전시하며 감각을 창조할 때 들로네는 뮌헨에서 열린 첫 '청기사' 전시회에 세 점을 출품했다. 그 뒤로 들로네는 입체주의 아이디어의 확산에서 중요한 선전원이 되었다. 1912년에 파울 클레, 프란츠 마르크, 아우구스트 마케 그리고 한스 아르프가 작업실로 들로네를 방문했다. 들로네와 아폴리네르는 번갈아가며 본에서 마케를 만났다. 덧붙여, 국외에서의 전시회에 참여한 것은 입체주의에 대한 국제적 이해에 기여했다.

시인 필리프 수포,
1922년

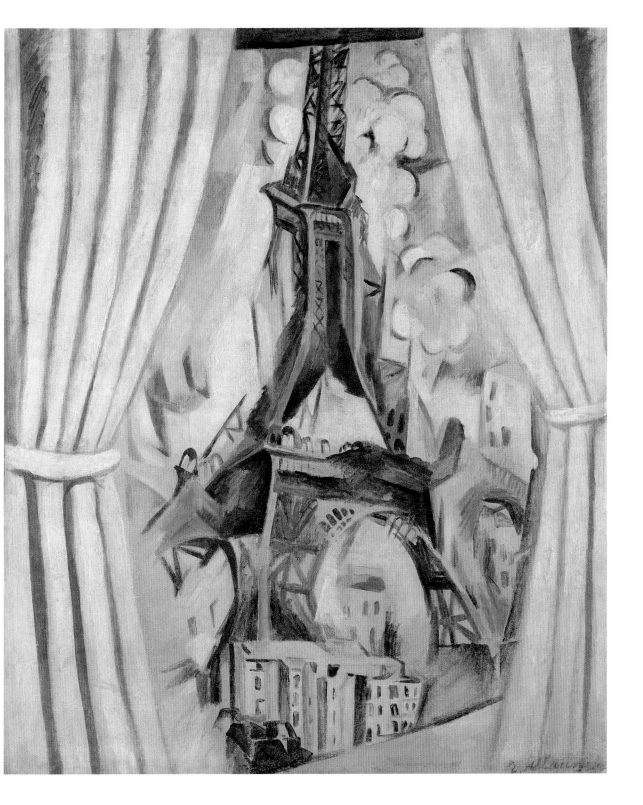

# 파리의 집들
## Houses in Paris

캔버스에 유채, 52.4×34.2cm
뉴욕, 솔로몬 R. 구겐하임 미술관

1887년 마드리드에서 출생,
1927년 불로뉴쉬르센에서 작고

"입체주의는 무엇보다도 도시문화의 산물이다. 입체주의 회화에서 도시는 그림으로서도 그리고 공간의 재구성을 위한 모티프로도 보인다"라고 이리나 바카르(Irina Vakar)가 전시회 '입체주의. 1906~1926년 유럽에서의 예술적 출발'과 관련해 언급했다. 표현주의자와 미래주의자들과는 달리 입체주의자들은 모티프 '도시'를 가치 평가의 주제로 삼지 않았다. 정물, 초상, 풍경 또한 심지어 누드와 마찬가지로 도시는 미술가들이 형태와 부피의 원근법적 다양성과 재현적이고 지각적인 가능성들을 실험하기 위해 사용하는 하나의 주제였다.

후안 그리스는 물리적으로 피카소와 가까이 있었음에도 불구하고 여전히 폴 세잔의 작품에 마음을 빼앗긴 시기에 〈파리의 집들〉을 그렸다. 스페인에서 온 그리스(본명은 호세 빅토리아노 곤살레스)는 마드리드에서 회화와 그래픽을 공부한 뒤 1906년에 파리로 왔다. 이웃에 작업실을 갖고 있던 파블로 피카소와 가까운 관계를 맺기 시작했을 때 그는 19세였다. 1913년에 그는 이미 다니엘-앙리 칸바일러가 후원하는 미술가들에 포함되었다.

칸바일러는 피카소의 작업실을 방문하는 동안에 그리스를 몇 차례 만났다. 그런 기회에 그는 당시 입체주의자로 분류되지 않던 그리스의 작품을 반복해서 보았다. 1912년 그리스의 작품이 '살롱데쟁데팡당'에 전시되었을 때 칸바일러는 완전히 확신했다. 그해 10월에 칸바일러가 그리스에게 독점계약을 제시했으며 1913년 2월에 문서로 계약이 체결되었다. 칸바일러는 훗날 이렇게 회상했다. "나는 내가 이미 오랫동안 회화의 발달을 지켜봐온 중요한 화가를 발견했고 그해 겨울 그의 작업실에 있는 모든 작품과 앞으로 그릴 모든 것들을 구입하기로 그와 합의했다."

각각의 작품에서 그리스는 몇몇 단계로 풍부하게 변하는 색가(色價)들을 대조하는 데 집중했다. 〈파리의 집들〉을 여기서 예로 들 수 있다. 그리스는 직관적으로 나아가지 않고 대신 그의 미술에서의 타당성을 모색했다. 1911/12년경의 초기 작품에서조차 그리스는 후기 종합적 입체주의의 양식적 쇄신을 고대했으며, 칸바일러도 그리스에 관한 포괄적인 연구서에서 이 점을 언급했다.

이론가 그리스는 1925년에 출판된 평론 『입체주의자들의 집에서(Chez les cubistes)』에 이렇게 썼다. "입체주의? 나는 의식적인 방식으로 신중하게 숙고한 후에 입체주의를 채택한 것이 아니라 오히려 그것과 같은 태도를 취하는 것으로 나를 분류한 어떤 정신에 입각해서 작업했기 때문에 나는 그것의 원인과 성격에 대해서는 고려하지 않았다. 그것을 받아들이기에 앞서 멀찌감치에서 그것을 관찰했는데, 그것에 마음을 빼앗긴 사람들처럼 말이다. 오늘날 내게는 입체주의가 그 출발에서부터 세계를 나타내는 새로운 하나의 방법 이상이 아니라는 것이 분명하다. …… 내 말은 시작부터 입체주의는 그리는 것에 근거하기보다는 물리적 현상을 물리학에 근거해서 묘사하는 분석이었다는 뜻이다. 그러나 이제 회화의 기교가 소위 입체주의 미학의 모든 요소들을 위한 규범이 되고, 오브제들 사이의 관계에 대한 연출을 통해 어제의 분석 자체가 종합으로 배역이 바뀌었기 때문에 사람들은 더 이상 이런 비난을 할 수는 없다. 사람들이 일컫는 입체주의가 오직 하나의 특정한 관점이라면 입체주의는 사라졌을 것이다. 그것이 하나의 미학이라면 그것은 회화와 융합될 것이다."

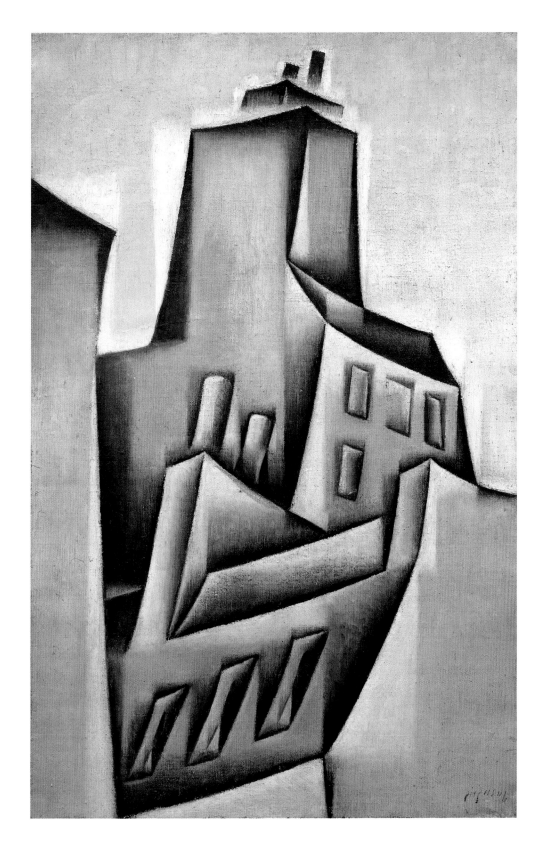

# 차 마시는 시간
## Tea Time

마분지에 유채, 75.9×70.2cm
필라델피아 미술관, 루이스 앤드 월터 아렌스버그 컬렉션

1883년 낭트에서 출생,
1956년 파리에서 작고

앙드레 살몽은 『파리-저널』에 1910년의 '살롱도톤'에 관해 "조르주 브라크가 전시회에 참여하지 않은 이후 장 메챙제가 홀로 누드와 풍경화로 입체주의를 옹호했다"라고 썼다.

장 메챙제는 1900년경 고향 낭트에 있는 미술 아카데미에서 공부했다. 그는 아카데미에서 가르친 잘 알려진 초상화가 이폴리트 투롱(Hippolyte Tourount)으로부터 아카데믹하고 전통적인 회화를 배웠다. 공부를 하는 동안에조차 메챙제는 당시 회화에 들이닥친 대변혁에 예민하게 반응했다. 그는 '살롱데쟁데팡당'에 참여하기 위해 낭트에서 파리로 몇 점의 유화를 발송했다. 성공은 부족하지 않았다. 메챙제는 1903년에 파리로 이주한 뒤 신인상주의 양식으로 성공적으로 작업하면서 다양한 전시회에 참여했다. 1905년과 1908년 사이에 그는 모자이크 같은 채색 패턴들이 있는 그림을 창조했으며, 이런 그림은 인접하고 조심스럽게 놓인 색채 얼룩과 함께 입체주의의 영향을 받은 그의 후기 그림으로 이내 이끌었다.

메챙제는 1906년에 이미 파블로 피카소, 조르주 브라크 그리고 후안 그리스를 만났다. 그는 1908년 예술적 의미에서 입체주의자들과 특별한 관계를 맺었다. 그해에 그는 '살롱데쟁데팡당'과 '살롱도톤'에서 열린 입체주의 전시회에 참여했다.

〈차 마시는 시간〉에서 메챙제는 차를 마시는 여성의 누드를 보여준다. 그는 테이블에 앉아 있는 여인을 반신상으로 정면을 바라보게 그렸다. 그녀의 몸통 아랫부분에만 천이 덮여 있는데 그녀의 오른팔 위에 걸쳐져 있다. 오른손에 스푼이 들려 있고 그녀는 왼손으로 자기 앞에 있는 잔을 가볍게 만지고 있다. 그림에 있는 오브제들은 이내 읽어낼 수 있는 것들로 왼편 배경의 화병을 예로 들면 최소한으로, 형식적으로 분해되었다. 그 묘사는 오히려 화가의 우유부단하고 거의 확실치 않은 접근을 전달한다.

메챙제는 1910년 10월/11월 『회화에 관한 소견(Bemerkungen über die Malerei)』에 피카소에 관해 이렇게 적고 있다. "묘사하는 것이 가능할 때 그리기는 무용하다. 이런 생각으로 무장한 피카소는 우리에게 회화의 진정한 얼굴을 보였다. 모든 장식적, 일화적 혹은 상징적 의도를 무시함으로써 그는 전에 알려지지 않은 회화의 순수성을 성취했다. 나는 아주 명확하게 회화에 속하는 과거의 그림들을 알지 못하고 그것들 가운데 걸작들조차 알지 못한다. 피카소는 주제를 부인하지 않는다. 그는 그것을 자신의 지성과 감성과 함께 조명한다. 세잔은 사물들을 실제 빛 속에 존재하는 것처럼 우리에게 보여주었다. 피카소는 리얼리티에 대한 확고한 묘사를 그것이 그의 지각을 통해서 나타난 것처럼 우리에게 준다. 그는 이동하는 시각을 드러낸다."

1912년에 알베르 글레이즈와 협력하여 이론적 논문 「입체주의에 관하여」를 발표했다. 메챙제는 명성 있는 파리지앵 아카데미 드 라 팔레트의 강사에 임명되었고 나중에는 아카데미 아레니우스의 강사가 되었다.

> "우리는, 입방체의 여섯 면과 옆모습으로 본 모델의 두 귀를 공들여 나란히 옆으로 그림으로써 입체주의자의 소견에 대한 자신들의 융통성 없는 이해와 절대적 진리에 대한 자신들의 신뢰를 속죄하는 풋내기들을 생각하며 크게 소리 내어 웃었다."
>
> 알베르 글레이즈와 장 메챙제

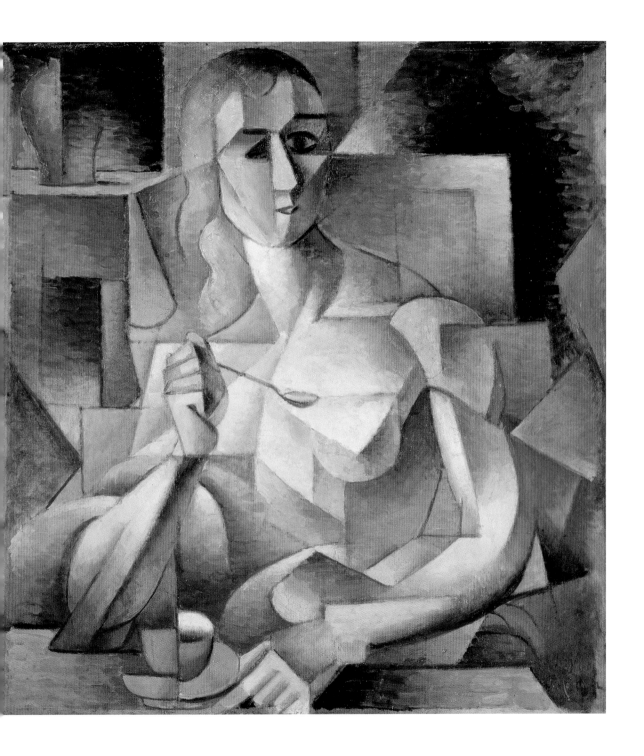

# 사냥꾼
## The Huntsman

캔버스에 유채, 203 × 166.5cm
헤이그 시립 미술관

1881년 에댕(파드칼레)에서 출생,
1946년 파리에서 작고

1928년 자신의 저서 『입체주의의 연대기(Histoire du cubisme)』에서 알베르 글레이즈는 앙리 르 포코니에의 〈사냥꾼〉에 대해 이렇게 판단했다. "입체주의의 두 번째 단계. 이 시대의 걸작들 중 하나. 다룬 모든 문제: 부피, 원근법적 치환, 원형의 배열, 리드미컬한 반복. 세계의 운동성에 기초하는 마음의 태도에 대응하는 새로운 창조적 질서를 향한 분투."

르 포코니에는 1911년 '살롱데쟁데팡당'에 출품한 미술가들에 속했으며 메챙제와 글레이즈의 그룹에 속한 것으로도 알려졌다. 르 포코니에는 이 전설적인 살롱 전시회에 1910/11의 작품 〈풍부함〉을 출품했다. 또한 그는 역시 대형 그림인 〈사냥꾼〉을 1912년의 '살롱데쟁데팡당'에 출품했다.

명확하게 알아볼 수 있고 부피가 팽창된 사냥꾼의 모습이 화면의 중앙에 자리 잡았다. 그는 관람자에게 전체적인 옆모습으로 보이고 두 손으로 총을 쥐고 있다. 검은 프레임이 추가되어 그의 무기의 방아쇠가 특히 강조되었다. 사냥꾼의 몸 크기에 비교해서 무기의 방아쇠가 크게 확대된 것으로 나타난다. 정사각형 프레임이 쏘는 순간과 사냥꾼의 집중을 강조하는 확대경이 되었다. 그는 라이플 총의 연기 속에서 도망치거나 이미 치명상을 입어 바닥에 나동그라진 청둥오리를 겨냥한다. 이런 스스로 둘러싸인 행위 공간은 다채로운 세부들의 패턴으로 에워싸였다. 이 세부들은 다시 들여다 보아야 알아볼 수 있으며 끝이 잘린 형태로만 보인다. 모던하고 복잡한 교량적 구조, 교회, 들에 에워싸인 마을 경관, 여인의 두상 그리고—사냥꾼 바로 뒤—구조물에 지지되어 구경꾼처럼 사건에 참여하는 여인. 사냥꾼의 모습만이 그림에서 확실하게 읽힌다. 사냥꾼에 동반된 단편들은 르 포코니에가 바라본 사회적 상황에 대한 참조로 읽힐 수 있다. 산업적 성장의 발전적 요소를 의미하기 위해 그림에서 연기를 주제로 종종 사용한 페르낭 레제와 달리 르 포코니에의 그림에서 연기는 파괴적인 사냥의 행위를 동반한다.

기욤 아폴리네르는 1912년 3월 20일에 발행된 프랑스 북부에 서 애독되는 신문 『르 프티 블뢰(Le Petit Bleu)』에 기고한 살롱 전시회에 대한 비평에서 르 포코니에의 작품을 강조했다. "르 포코니에의 그림 〈사냥꾼〉은 살롱에서 대단한 예술적 노력의 성과를 보여준다. 그가 감히 큰 주제와 씨름했더라면 그의 고유성 그리고 색에 대한 힘과 다양성으로 인해 최고의 미술가들 가운데 꼽혔을 것이다."

1909년과 1911년 사이에 르 포코니에는 뮌헨의 탄호이저 화랑에서 세 개의 주요 전시회를 기획한 신미술가협회 뮌헨의 멤버였다. 신미술가협회 뮌헨이 해체된 뒤, 알프레트 쿠빈(Alfred Kubin), 블라디미르 폰 베흐테예프(Vladimir von Bechtejeff) 그리고 에르마 보시(Erma Bossi) 등이 속한 국제적인 그룹에 의해서 청기사파가 생겨났다. 청기사파는 1911/12년에 첫 전시회를 탄호이저 화랑에서 열었지만 르 포코니에는 여기에 속하지 않았다.

파블로 피카소 **Pablo Picasso**

# 기타 축소모형
## Maquette for Guitar

마분지, 끈, 철사(복원), 65.1×33×19cm
뉴욕, MoMA, 화가 기증

조르주 브라크와 뒤이어 파블로 피카소도 물감에 모래를 섞는 실험을 했다. 피카소는 1912년 10월에 그의 첫 열린 형태의 구성물 〈기타〉를 제작했다. 같은 달에 피카소는 두꺼운 종이, 끈, 철사로 모델을 만들었다. 〈기타〉의 최종 버전이 억센 쇠판, 끈과 철사로 만들어진 건 1912/13년 겨울이었다. 기타는 피카소의 작품에서 자주 나타나는 모티프였다. 1912년의 오브제 조각 〈기타〉와 더불어 피카소는 미술사학자 베르너 슈피스에 의해 공식화된 "여성 몸의 시각적 세계"처럼 나타난 악기에 다시금 애정을 표시했다.

〈기타〉는 피카소가 1912년 가을에 제작하기 시작한 첫 '파피에 콜레' 시리즈 이전에 창조되었다. 1912년 10월 9일자 편지에서 피카소는 브라크에게 이렇게 적었다. "나는 종이와 모래를 사용하는 최신 방법을 실험하고 있는 중일세. 지금 나는 기타를 고안하고 있는 중이며 우리의 섬뜩한 캔버스에 흙을 약간 사용하고 있다네. 자네가 벨에어 빌라에서 잘 지내고 있다니 기쁘네. 자네도 알다시피 나는 작업을 약간 하기 시작했네." 오늘날에도 여전히 피카소의 말이 그의 '파피에 콜레'를 두고 한 것인지 오브제 구성물을 두고 한 것인지 알 수 없다.

초안 버전의 〈기타〉는 최종 버전과 거의 다름이 없다. 피카소가 축소모형과 오브제 조각을 뉴욕의 MoMA에 기증한 이후 오늘날 두 작품을 서로 직접적으로 비교하는 것이 가능하다. 최종 버전에서는 견고하지 않은 두꺼운 종이 대신 튼튼한 금속판이 사용되었으며, 이 점이 가장 분명한 변화를 가져왔다. 금속판의 교차 부분과 잘린 면은 명확히 식별 가능하며, 여기저기에서 전체의 구조물에 대한 응시를 전환시키는 깔쭉깔쭉한 부분들을 이끈다. 따라서 오로지 약간의 상이함, 대부분 재료의 상이함이 느껴질 뿐이다. 축소모형의 재료가 표면에서 명암의 역할을 좀더 생기 있게 해주는 데 비해 금속판 버전은 빛을 삼키는 것처럼 보인다. 피카소가 두 버전을 미술비평가 앙드레 살몽이 다음과 같이 언급할 당시에 이미 완성했는지는 알려지지 않고 있다. "'파피에 콜레' 이전에 피카소는 진품 기타보다 세 배나 크고 철사줄이 있는, 유명한 〈기타〉를 제작하기

위해 쇠판을 망치로 두들기며 내게 말했다. '자네가 보면 알겠지만 커다란 〈기타〉는 내가 소장하겠지만 모델은 팔려고 하네. 모든 사람이 이와 동일한 것을 만들걸세.'"

〈여인의 두상(페르낭드)〉과 〈압생트 유리잔〉을 예외로 하고 입체주의 시기에 제작된 피카소의 조각적 작품들은 벽에 부착되었다. 그것들은 매달리거나 방의 코너에 설치되었다. 피카소는 오브제나 재료들을 그것들이 차지하는 공간에 두는 과정에 있음을 알았다. '파피에 콜레'에서 재료와 병합한 단편들은 그것들이 실제 무엇인지를 의미할 뿐이었다. 오브제 안에서 그 재료에는 재료가 차지해야 하는 공간이 주어져 있다. 그 재료가 몸체와 관련되는 것과 같이 말이다. 앙드레 살몽이 기타를 '세 배나 크다'라고 기억했다면 피카소가 현재 뉴욕 MoMA에 남아 있는 축소모형을 처음부터 크게 만들 것을 시도했다고 보아야 할 것이다.

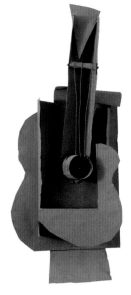

기타, 1912/13년

# 과일 그릇, 병과 유리잔
## Bowl of Fruit, Bottle and Glass

캔버스에 유채와 모래, 60×73cm
파리, 국립 현대 미술관, 퐁피두 센터

조르주 브라크와 마르셀 브라크는 1912년 7월 말 혹은 8월 초에 파블로 피카소와 그의 여자친구 마르셀 움베르가 머물고 있는 프랑스의 남부 소르그 마을로 갔다.

그곳에서 1912년 8월 16일에 조르주 브라크가 파리에 있는 그의 화상 다니엘-앙리 칸바일러에게 편지를 썼다. "마르세유에서 잠시 있다가 지금은 이곳에서 지냅니다. 프로방스에 있는 소르그로 돌아왔고 이것으로 충분합니다. 프랑스에서 보통 찾아볼 수 있는 아름답게 낡고, 흰색으로 칠해진 벽이 있는 농장에 거주하고 있습니다. 불가에서 피카소와 유쾌한 저녁을 보냅니다. 보르게세 왕자만이 빠졌을 뿐입니다. 저희는 마르세유에서 아프리카 조각 몇 점을 샀습니다. 그것들이 괜찮은 것들임을 나중에 보여드리겠습니다. 열흘이나 손에 붓을 잡지 않았기 때문에 저는 대단히 열정적으로 다시 작업하기 시작했습니다. 인물화와 정물화를 그리기 시작했지만 그것들이 (마스네의 말대로) 저로 하여금 신중한 태도를 취하게 합니다."

정물화 〈과일 그릇, 병과 유리잔〉은 1912년 소르그에서 그려졌고, 브라크는 'SORG'란 단어를 스텐실 레터링으로 작품에 삽입했다. 1911년 8월 이후 문자와 단어는 거듭해서 브라크의 회화의 부분이 되었다. 그 문자들은 면에 자국을 남기기 위한 공간적 지점이 되었다.

소르그에서 브라크는 처음으로 그의 그림에 물감 외에一나뭇결무늬 종이와 모래와 같은—상이한 재료들을 포함시키기 시작했다. 이런 실험들을 평화로운 상태에서 하기 위해 그는 며칠 후에 올 피카소를 기다렸다. 피카소가 오자 브라크는 자신이 새롭게 발견한 기교들을 친구에게 가르쳤다. 비교적 얼마 지나지 않아 피카소도 버금가는 실험을 시작했다. 실비아 네이스터스(Silvia Neysters)는 전시회 '칸바일러 컬렉션. 그리스, 브라크, 레제 그리고 클레로부터 피카소까지'를 위한 카탈로그에서 브라크의 작품에 관해 "정물화 〈과일 그릇, 병과 유리잔〉은 모래를 섞은 물감을 사용한 최초의 작품들 중 하나로 회화에 새로운 재료적 특질을 부여했

다"라고 썼다.

이 그림은 화상 다니엘-앙리 칸바일러가 압류된 자신의 미술품들을 대상으로 행해진 강제적인 경매에서 재구입한 작품들 중 하나였다. 칸바일러는 독일인이었으므로 1914년에 파리를 떠나야만 했다. 그의 컬렉션은 적의 재산으로 압수되었다. 약 700점이 1921년, 1922년 그리고 1923년에 드루오 호텔 경매장에서 팔렸다. 브라크는 프랑스 정부에 의한 이 경매에 매우 분개했으며, 증인이 전하는 바에 의하면 그는 물리적으로 철저하게 칸바일러의 편에 섰다. 퐁피두 센터의 이사벨 모노-퐁텐이 그 장면을 재구성한 바에 따르면 이러하다. "첫 경매 하루 전날인 1921년 6월 21일에 그는 레옹스 로장베르의 코에 주먹을 날렸다. 그의 견해에 의하면 1923년에 그의 화상이 된 로장베르에게 지나치게 서둘러 미술품들을 판매한 책임이 있다는 것이다. 브라크는 경찰서에 연행되어 갔다. 아마 이런 이유에서 그가 다음날의 경매에 참석하기를 꺼려한 것 같았다."

조르주 브라크가 1912년에 다니엘-앙리 칸바일러에게 보낸 편지

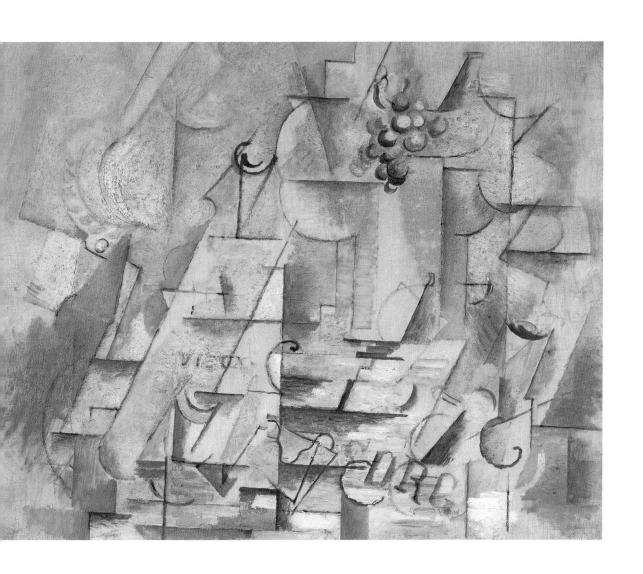

# 샤르트르의 대성당
## The Cathedral of Chartres

캔버스에 유채, 73.6×60.3cm
하노버, 슈프렝겔 미술관

> "우리의 방에 사람들이 가득했고 그들은 소리치고,
> 웃었으며, 함께 행동하고 항의했으며,
> 온갖 발성으로 즐겼다."
>
> '살롱도톤' 전시회에 관한 알베르 글레이즈의 말

1881년 파리에서 출생,
1953년 아비뇽에서 작고

알베르 글레이즈는 1910년 이후 중요한 입체주의 전시회들에 참여했다. 그해에 그는 처음으로 '살롱데쟁데팡당'은 물론 '살롱도톤'에도 참여했다. 그의 작품 일부를 1911년에 모스크바에서 열린 전시회 '카로부베'에서 볼 수 있었고, 브뤼셀에서 열린 전시회 '레쟁데팡당'에도 참여했다. 장 메챙제와 함께 그는 입체주의에 관한 최초의 이해하기 쉬운 간행물로 꼽히는 『입체주의에 관하여』의 저자이며, 그 책은 파리의 출판사 피귀에르에서 1912년에 출판되었다. 이들은 이 공동 저작에서 소위 '살롱' 입체주의자들과 '갤러리' 입체주의자들 사이의 상이함을 강조했다.

따라서 1928년의 『입체주의의 연대기』에서 글레이즈는 이렇게 적었다. "브라크와 피카소는 우리가 무시한 칸바일러 화랑에서만 전시했다." 입체주의자들의 그룹으로 그는 장 메챙제, 르 포코니에, 페르낭 레제, 로베르 들로네 그리고 자신만을 꼽았다. 더욱이 그는 이렇게 쓰고 있다. "한편에는 브라크나 피카소의 작품이 있는데, 여기에 후안 그리스도 꼽아야 한다. 이들은 그들 자신을 위해 살고 작업한다. 그들은 이미 화상들의 덫에 걸렸고, 부피와 오브제의 분석을 거쳤으며, 편평한 면의 조형적 자연(자연 조형)인 실제 회화의 실체에 다가가고 있다. 다른 한편에는 갈라진 틈 속에, 전투의 혼란이 시작된 가운데 장 메챙제, 르 포코니에, 페르낭 레제 그리고 내가 있다. 우리는 본질적으로 오브제의 무게, 밀도, 부피, 분석에 마음을 빼앗긴다. 우리는 선의 다이내믹을 연구한다. 우리는 궁극적으로 면의 진정한 본질을 포획할 수 있었다."

알베르 글레이즈와 장 메챙제의 『입체주의에 관하여』는 그들 이 이전에 회화로 성취한 것보다 그들의 이름을 더 폭넓게 알렸다. 그들은 실용적으로 책을 기술했다. "근대 회화 전체를 비난하는 위험을 감수하는 가운데 우리는 오로지 입체주의를 회화를 앞으로 이끌어주기에 적절한 것으로 간주해야만 했다. 우리는 그것을 최근 유일하게 가능한 구성 미술의 개념으로 보아야 했다. 그것을 달리 이렇게 표현했다. 현재의 입체주의가 회화 자체라고."

글레이즈의 1912년의 작품 〈샤르트르의 대성당〉은 조르주 브라크의 〈라 로슈-기용의 성〉 시리즈와 비교할 만하다. 그는 파리의 남서쪽으로 약 80km 떨어진 곳에 있는 샤르트르의 유명한 전성기 고딕 대성당을 선택하면서, 걸출한 건물을 회화적 주제로서 택했다. 글레이즈는 이 주제를 회색과 초록색조로 제한하여 묘사했다. 건축의 형태들은 매우 우유부단하게 감축되거나 부분들로 나뉘어졌다. 어두운 초록색으로 칠해진 그늘은 빛이 떨어지는 실제 효과를 재현하는 것으로 보인다.

그들의 언어가 일반적으로 소위 '갤러리 입체주의자들'에 비해 덜 과격할지라도 메챙제와 글레이즈는 거듭해서 자신들의 미술을 옹호했다. "일부 사람들—소수의 지성인들뿐만 아니라—이 우리 방법의 의도를 부피만을 연구하는 것으로 본다. 이 사람들이, 만일 부피의 한계를 규정하고 선은 면의 한계를 규정하기 때문에 윤곽선을 재생산하는 데 만족하리라고 덧붙인다면, 우리는 그들이 옳다고 인정할 수 있을 것이다. 그러나 그들은 스스로를 릴리프의 인상을 좇는 것에 제한하고, 우리는 이를 불충분하다고 판단한다. 우리는 기하학자들도 아니고 조각가들도 아니다. 우리에게 선, 면 그리고 부피는 풍부함에 대한 경험의 뉘앙스들일 뿐이다. 부피를 단순히 복제하는 건 대단한 단조로움에 찬성하며 이런 뉘앙스들을 부인하는 걸 의미한다. 우리는 다양성에 대한 우리의 열망을 즉각 포기하는 편이 낫다."

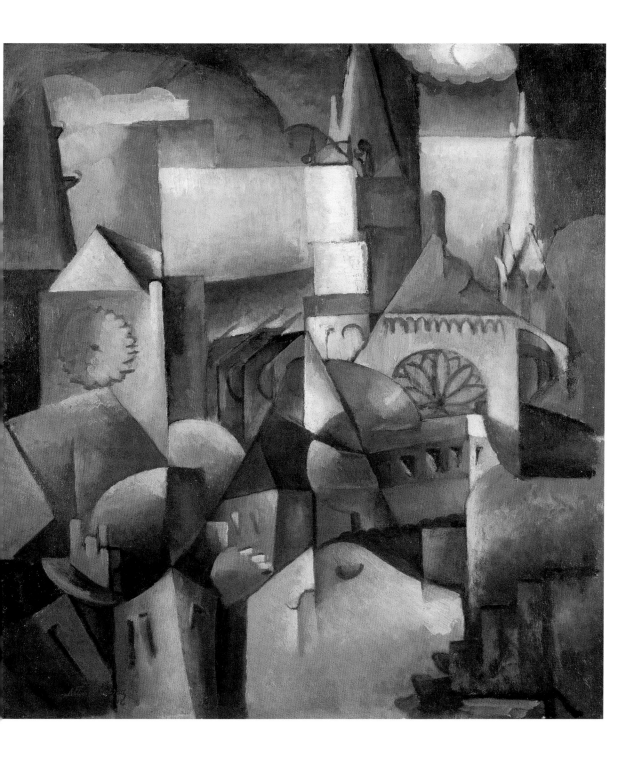

# 목욕하는 사람들
## The Bathers

캔버스에 유채, 148 × 106cm
필라델피아 미술관, 루이스 앤드 월터 아렌스버그 컬렉션

알베르 글레이즈와 장 메챙제는 1912년 그들의 책 『입체주의에 관하여』에 이렇게 썼다. "세잔을 이해하는 것은 입체주의를 예시하는 것이다. 오늘날에조차 우리는 입체주의와 회화의 이전의 방법들 사이에는 오로지 강도의 차이만이 있을 뿐이라고 주장할 수 있으며—이를 확신하기 위해—우리는 오직 이러한 리얼리티의 해석의 과정을 연구해야 한다고 주장할 수 있다. 이는 쿠르베의 외견상의 리얼리티로 시작해 절대적인 것을 뒤로 밀어냄으로써 세잔을 더 심오한 리얼리티로 밀고 나간다."

메챙제는 나중에 『입체주의의 탄생』에서 이런 소견을 이렇게 완화시켰다. "그리하여 예를 들면 우리의 저서 『입체주의에 관하여』를 집필하는 동안 글레이즈와 나는 일반적인 의견에 따라 세잔을 이러한 회화 방법의 시작에 자리매김했다."

메챙제는 1912년에 〈목욕하는 사람들〉을 그렸다. 그해에 31명의 미술가들이 함께 입체주의 전시회 그룹을 결성하고 황금비 이론으로부터 '섹시옹 도르(Section d'Or)'라는 명칭을 끌어내 그룹의 명칭으로 사용했다. 여기에 로베르 드 라 프레네, 알베르 글레이즈, 후안 그리스, 오귀스트 에르뱅, 페르낭 레제, 앙드레 로트, 장 메챙제 그리고 자크 비용이 포함된다. 파블로 피카소, 조르주 브라크 그리고 로베르 들로네는 운동에 동참하지 않았다. 글레이즈는 1928년에 이렇게 회상했다. "1912년 겨울에 '섹시옹 도르' 전시회가 파리에서 열렸다. 이는 당시 가장 중요한 개인적 사건으로, 입체주의의 기치 아래 나타나는 것에 동의하는 동시대 사람들의 최고의 힘을 통합했다."

메챙제의 회화는, 폴 세잔의 〈목욕하는 사람들〉의 상이한 변주와 더불어서 파블로 피카소의 누드, 무엇보다도 〈아비뇽의 아가씨들〉에 나타나는 입체주의 묘사에 그가 집중적으로 열중하고 있음을 입증한다. 그렇지만 목욕하는 사람들은 그림의 제목이 되었음에도 불구하고 수직적 포맷의 그림에서 작은 부분만을 차지하고 있다. 풍경 앞의 두 여성 누드가 그림의 하단 끝에 있다. 그림의 위에서 3분의 1 부분에 철도교가 자연의 공간을 꿰뚫고 있다. 그 뒤로

여러 개의 건축적 세부들이 계속되며, 그것들의 외형적 형태들은 수평선이 되고 나무들은 그 위에 따로 서 있다.

〈목욕하는 사람들〉은 메챙제가 미술사에서 모티프를 가져온 것으로 이런 식으로 그는 새로운 디자인의 가능성들을 실험했다. 분석적 입체주의의 양식적 고안에 충실하게 그는 몸, 나무 그리고 건축물의 닫힌 부피를 부수어 조각냈다. 철도교를 포함시킨 건 불과 얼마 전 앙리 르 포코니에가 그린 〈사냥꾼〉의 세부에 대한 대응을 참조하게 한다. 르 포코니에의 의도와 유사하게 메챙제도 그림에 건축적 단편들을 사용했을지 모른다. 이것은 목욕하는 여인들의 효과를 상쇄시키며, 사회적 · 기술적 진보의 변화를 의미한다.

폴 세잔, 목욕하는 다섯 사람, 1892~1894년

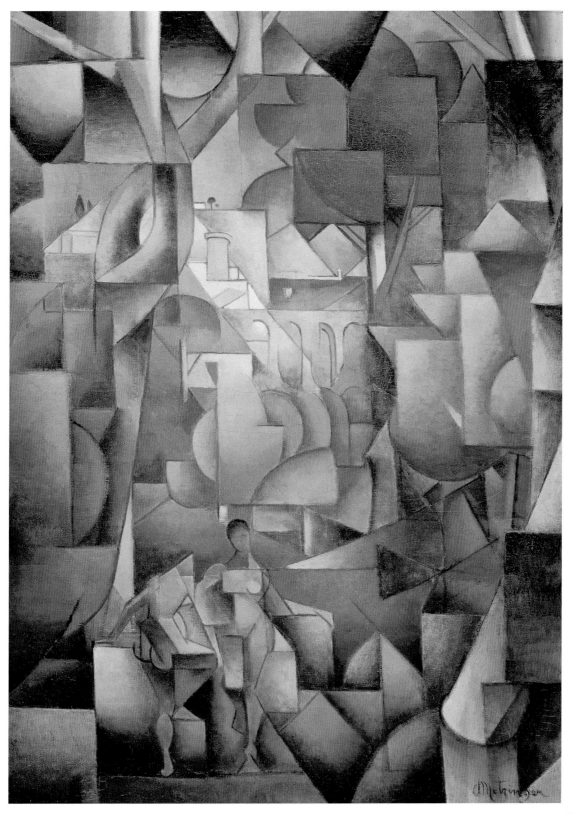

# 연기
## Smoke

캔버스에 유채, 92×73cm
버펄로, 올브라이트 녹스 미술관, 동시대 미술 기금실, 1940

페르낭 레제의 그림들의 주제는 기술과 동시대 삶에 의해 조정되었으며, 모티프의 입체주의적 어휘를 풍부하게 한다. 레제는 수용력이 풍부하고 도시의 산업사회에 긍정적으로 기우는 경향이 있었다. 그는 1913년에 이렇게 강조했다. "회화가 시각세계의 일부분이므로 그것은 필연적으로 외부적인 조건들에 대한 거울이며, 심리적인 조건들에 대한 것이 아니다. 모든 회화 작품은 그것이 창조된 시대와는 독립적으로 존재할 때조차도 동시대의 삶에서의 이런 가치와 그것의 타당성을 구성하는 외적인 가치를 포함해야만 한다." 레제는 이런 주제를 동세적인 미래주의 작품을 제작하기 전부터 그의 그림에 사용했다. 레제는 입체주의 양식으로 다룬 산업적 형태들의 분석적 단편들에 대조적인 색채를 사용했으며 이는 입체주의에서 독특한 위치를 점한다.

레제는 1910년에 친구 로베르 들로네와 함께 칸바일러 화랑을 방문하고 그곳에서 입체주의 작품들을 보았다. "그곳 회색 그림들 앞에서 놀라움으로 우리는 소리쳤다. '이 자들은 거미줄로 그렸어!' 그 말이 그 상황을 약간 경감시켜주었다. 아폴리네르와 자코브와 대화할 때 나는 그들과 나 사이의 차이를 보았다."

레제는 이렇게 말한 적이 있다. "필요한 반응으로 이해되는 입체주의는 회색 속의 회색으로 시작되었고 수년 후에야 비로소 색으로 열리게 되었다. 그러나 향토색이 매우 강렬한 색의 강도로 그것의 옛 위치를 탈환했다. 예를 들어 인상주의가 붉은색을 파란색에 대립되게 하는 역할을 한다면 그것은 '채색하는' 것이 아니라 오히려 구성하는 것이 될 것이며, 그 깨지기 쉬운 구성은 동시에 두 기능(말하자면 색의 강도와 색상)을 완수할 수 있는 능력이 되지 못할 것이다. 그 결과는 '회색'이 될 것이다."

레제는 그 밖의 입체주의자들의 채색에 반하는 것으로 이해되어야 하는 색 다루는 방식에 대해 반드시 확신을 느낀 것은 아니었다. 그는 "부피를 내가 원하는 방법으로 사용했을 때 나는 채색을 시작했다. 그러나 그것은 어려웠다! 얼마나 많은 그림을 내가 망쳤던가. …… 오늘 내가 그것들을 다시 보게 된다면 기쁠 것이다."

레제는 1910년 말이나 1911년 초에 파리 미술가들의 거류지라 뤼슈를 떠났다. 그는 앙시엔 코메디 가에 있는 다락방 작업실에서 살며 작업했다. '옥상의 연기' 시리즈는 분명 노트르담 성당과 이웃에 있는 빌딩들의 창문을 통해 바라본 경관의 영향을 받아 그린 것들이다. 그곳에서 그는 굴뚝에서 위로 올라오는 연기를 볼 수 있었고 그림에 제목을 '연기'라고 붙일 수 있었다.

단단한 건축물들 가운데 연기를 나타내기 위한 형태의 어휘에 관해 레제는 다음과 같이 썼다. "대비=불협화음, 그리고 결과적으로 최대한의 효과. 나는 빌딩들 사이에서 올라오는 둥근 연기 덩어리에 대한 시각적 인상을 조형적 가치로 변형했다. 그것은 스스로를 증대시키며, 다면체의 물리적 차원에 대한 원리를 적용한 최고의 사례였다. 나는 이런 곡선들을 그것들의 조화가 사라지지 않는 가운데 가능한 한 다양한 괴벽스러운 방법으로 놓았다. 나는 이 곡선 형태들을, 죽은 표면임에도 불구하고 그것들이 중간의 큰 덩어리 그리고 활기에 넘치는 형태들의 병치적인 요소와 더불어 색의 대비를 형성한다는 사실에 의해 다이내믹해지는, 딱딱하고 건조한 빌딩 구조물 벽에 끼어 넣었다. 이것이 최대한의 효과를 냈다."

> **"미술은 주관적인 것이다. 우리는 거기에 동의한다. 그러나 통제된 주관성이며, '객관적' 소재를 바탕에 깔고 있다. 적어도 이것이 흔들림 없는 내 확신이다."**
>
> 페르낭 레제

# 담배 피우는 사람
## The Smoker

캔버스에 유채, 73 × 54cm
마드리드, 티센 보르네미사 미술관

그리스는 1913년 8월에 파리를 떠나 세레로 가서 파블로 피카소와 스페인 조각가 마놀로를 만났다. 이때 그리스는 그의 화상 다니엘-앙리 칸바일러와 많은 편지를 주고받았다. 칸바일러는 1946년 파리의 갈리마르 출판사에서 출간한 그의 유명한 책 『후안 그리스. 그의 삶. 그의 전 작품(*Juan Gris. Sa Vie. Son Œuvre. Ses Écrits*)』에 그리스의 편지를 인용했다.

칸바일러의 평가에 의하면 세레에 머무는 동안 제작한 그리스의 작품에는 단순함과 명료함이 있었다. 그리스가 여름에 그곳에 머물며 제작해서 파리로 가져온 작품들에 관해 칸바일러는 "그리스는 자신을 숙고하게 만든 이론에 매우 엄격하게 충실했다"라고 적었다.

〈담배 피우는 사람〉은 세레에서 그린 것들 중 하나다. 강렬한 밝은 색면들이 중앙 코의 이미지 주변에 배열되어 있다. 머리에 대해 분할한 조각들 예를 들면 눈과 눈썹, 귀의 귓바퀴, 그리고 모자는 이내 알아볼 수 있다. 모자는 그림의 왼편 절반 안의 검정색 속에 구성된 것으로 나타나 초록색 색면에 의해 방해를 받고, 오른편의 파란색 안에서 공식화되었다. 이는 머리를 위한 운동의 반경을 암시한다. 목에 있는 흰색은 한 번은 정면으로 묘사되었고 두 번째에는 머리카락 선이 포함된 옆모습으로 묘사되었다. 이런 방법으로 그림은 상이한 조망들을 함께 통합하고 운동을 기록한다. 색들이 강한 그림자 없이 적용되었으므로 색면들은 각각의 옆에 동등하게 배열되어 나타난다. 읽을 수 있는 세부들이 모여 머리를 형성할 경우 표면 장식은 부피를 얻을 뿐이다. 오직 시가의 연기만이 구획된 색면들에 의해 영향을 받지 않는 가운데 위로 올라간다.

미술사학자 베르너 호프만은 "그림의 모든 지역을 동등하게 만드는 문제는, 따라서 '의도된' 형태들과 그것들 사이에 놓인 간격 간의 상이한 형식적, 객관적 등급을 제거하는 것이다. 이런 문제가 분석적 입체주의에 있었고 그것에 대한 최초의 해결책이 후안 그리스의 작품에서 나타났다"라고 적절하게 기술했다.

이 그림을 위한 디자인 단계의 스케치에는 1914년 아메데오 모딜리아니가 담배 피우는 모습을 묘사한 적이 있는 미국인 아마추어 화가 프랭크 버티 하빌랜드에게 바친다는 글이 적혀 있다. 그리스의 〈담배 피우는 사람〉의 모델은 하빌랜드일 것으로 추정된다.

그리스가 세레에 머문 뒤 칸바일러와 그는 좀더 가까워졌고 칸바일러는 이렇게 회고한다. "그때 이후 나는 그리스를 자주 보았다. 그는 종종 비농 가로 와서 나를 데리고 콩코르드 광장으로 갔는데, 그곳은 내가 센 기선을 타고 오테유로 가던 곳이기도 했다. 그는 조르주 상드 가에 있는 우리를 방문했고 나는 라비앙 가에서 그와 함께 아침을 보냈다. …… 조심성 있으면서도 결연한 그리스를 잘 알게 되면서 나의 탄복과 호의가 증폭되었다."

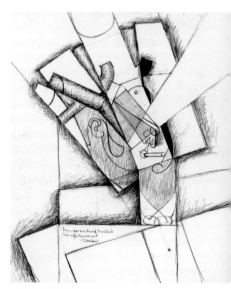

담배 피우는 사람, 1912년

# 기타
**The Guitar**

캔버스에 유채와 종이, 61 × 50cm
파리, 국립 현대 미술관, 퐁피두 센터

후안 그리스는 파블로 피카소와 스페인 조각가 마놀로와 함께 몇 주 동안 작업하게 되는 세레로 떠나기 전인 1913년 5월에 〈기타〉를 그렸다. 그 그림에는 수직선들의 구성이 두드러진다. 나란히 놓인 기타 줄들은 관람자로 하여금 거듭해서 그림의 주제로 되돌아가는 길을 찾게 만든다. 억제된 색의 가늘고 긴 모양, 삼각형, 사각형들은 이 악기를 파편화하고 변화시켜서 마침내 울림통의 윤곽선이 배경의 대비로서 나타난다. 그림의 오른편 하단에 있는 색면들과 왼편 위에 부착한 19세기 금속판화의 조각만이 그림 제목을 단순하고 쉽게 읽는 데 혼란을 준다.

그림 속의 붉은 갈색조의 대리석무늬 면들만이 명확하고 직접적으로 구성되지 않은 부분이다. 오직 바깥 윤곽선만이 모양을 규정하는 형태들을 따르고 있다. 그림 속의 그림은 세로로 난 긴 조각들의 배열과 함께 정렬되어 있고, 그림의 오른쪽과 왼쪽 가장자리는 잘려 나갔거나 물감이 덧칠되어 있다. 그림의 왼편 경계를 이루는 가장자리의 세로로 긴 조각에는 정삼각형이 열린 커튼처럼 칠해져 있어 관람자는 그 사이로 어머니와 아이가 움직이는 시골의 풍경을 보게 된다. 그리스가 발명한 '평면의 건축' 개념이 이 작품에서 특히 잘 이해된다.

그리스의 작품에는 실제 현존이 유지되는 재료들―나무를 모방한 종이나 물질적으로 그 밖의 것들을 나타낸 벽지와는 아주 다른―을 삽입한 비슷한 작품들이 있다. 또 다른 사례는 그리스가 1913년에 그린 〈바이올린과 판화〉로 이것은 현재 뉴욕 MoMA에 소장되어 있다. 제목에서 공표한 대로 그리스는 이 그림에도 낡은 판화를 부착했다. 이와 관련해서 칸바일러는 "사람들이 실제로 보여줄 수 있는 것들을 왜 흉내 냈소?"라고 적절히 물었다.

파블로 피카소와 조르주 브라크 이후 그리스는 입체주의의 주요 옹호자들 중 하나로 간주되었다. 그의 성취는 분석적 입체주의에서 종합적 입체주의로의 연속선에 있다. 그는 새롭게 발달된 디자인의 원리들을 이성적 체계 속에 통합했다.

베르너 호프만은 저서 『근대미술의 토대(*Grundlagen der modernen Kunst*)』에서 입체주의에서의 그리스의 중요성에 대해 설명했다. "분석적 국면에서 입체주의는 오브제와 그림 모두를 향함에 있어서 망설이는 태도를 취했다. 스페인 사람 후안 그리스는 물질적 내용이나 형태적 내용 어느 것에도 명료한 결정이 내려지지 않은 이런 모호한 상황을 명확히 하는 데 기여했다. 피카소와 브라크와 더불어서 그는 1913년부터 그림의 기하학이 요구하는 것들과 경험세계가 요구하는 것들의 융화를 시도했다. 이는 현재의 독립적인 디자인 기술들이 그 자율성을 상실하지 않으면서 객관적인 어떤 것에 재도입되는 것을 의미한다. 한 기능에서 다른 기능으로의 '선회'는 궁극적으로 관람자의 지각에 의해 수행되고 재가(裁可)되었다. 그가 특정한 선들이나 면들의 구조가 물질적인 내용에 속하기를 바라든 바라지 않든 그것은 그의 결정이다."

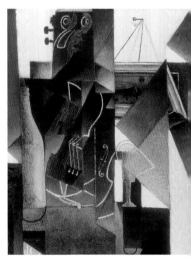

바이올린과 판화, 1913년

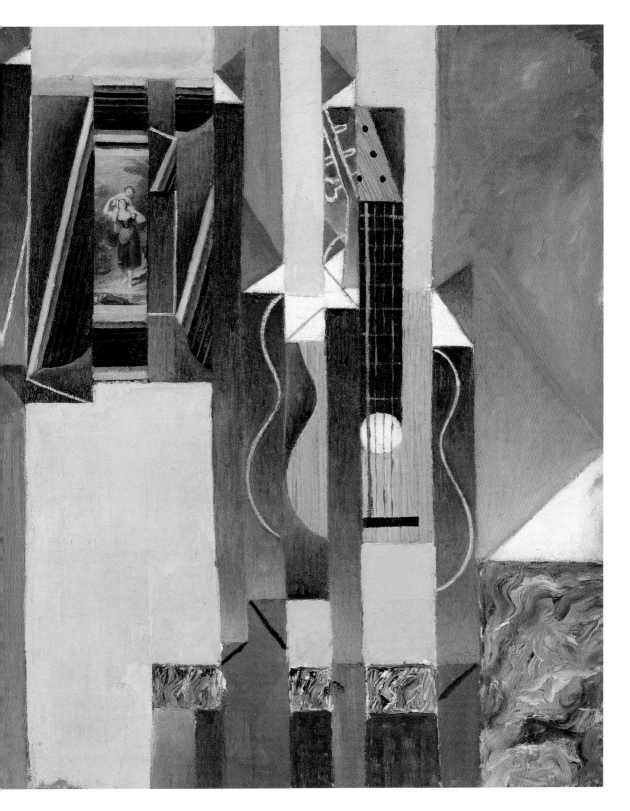

# 기타
## The Guitar

캔버스에 유채, 116.5×81cm
뒤셀도르프, K20-노르트라인 베스트팔렌 주립 미술관

친밀한 우정을 나누고 예술적 아이디어들을 교환한 파블로 피카소와 조르주 브라크가 같은 시기에 같은 회화 모티프로 작업한 것은 주목할 만하다. 1913년에는 음악적 주제가 두드러졌다. 피카소는 한 해 전에 두꺼운 종이와 쇠판으로 벽에 거는 오브제로 제작한 〈기타〉 이후 드로잉과 콜라주 시리즈 및 몇 점의 회화로 스케치북을 채웠다.

현재 뒤셀도르프에 있는 1913년의 〈기타〉 시리즈에서는 특히 채색과 디자인이 주목할 만하다. 여기서 피카소는 콜라주 기법을 유화로 옮겨 왔다. 붉은색과 보라색 색조의 대비 속에 배열된 색면들이 캔버스에 부착된 고양된 물질의 인상을 창조하면서 몇 군데에서 그림자로 제공된다. 이 그림에서 피카소는 1912년에 브라크와 함께 강도 높게 사용하고 발전시킨 '파피에 콜레'를 참조한다.

이제 피카소는 다양하게 공식화된 색면들을 모래 같은 다양한 물질들을 섞거나 풀로 붙여 마치 하나 위에 다른 것을 올려놓은 것처럼 사용하면서 그림을 구성했다. 피카소는 외곽선들을 명확하게 함으로써 제목의 모티프를 암시했을 뿐이다. 이 작품에서 피카소는 회화적 공간의 환영에 작별을 고한다. 거기에는 누워 있는 색면들이 차지하는 듯 보이는 공간성, 이미지에 부조 같은 성격을 부여하는 공간성만이 있을 뿐이다. 그 그림은 소위 종합적 입체주의의 전형이 된 채색에 대한 피카소의 새로운 관심을 보여준다.

생애를 통해서 피카소는 입체주의가 다른 국면으로 분류되는 데 대해 감동받지 않았다. 그는 회고록에서 이렇게 강조했다. "나의 미술에 사용된 다양한 방법은 알려지지 않은 회화의 이상을 향한 발달이나 단계로 이해되어서는 안 된다. 내가 만든 모든 것들은 현재를 위해 그리고 현재에서 활력으로 늘 남아 있기를 바라는 희망에서 만들어진 것이다. 나는 그것에 관한 연구에는 전혀 신경을 쓰지 않았다. 어떤 것을 발견했다면 나는 표현하기를 바랐을 것이며 당시에 나는 과거나 미래를 생각하지 않고 그렇게 했다. 내가 나의 회화에서 다양한 방법으로 완전히 다른 요소들을 사용했다고는 생각하지 않는다. 내가 묘사하기를 바란 오브제들이 또 다른 표현의 형식을 요구했다면 그때 나는 그것을 채용하는 데 결코 거리낌이 없었을 것이다. 나는 결코 시도나 실험을 하지 않았다."

동시대인들에게 피카소의 영향은 대단한 것이었다. 그러므로 막스 라파엘(Max Raphael)은 1913년 자신의 글 「모네로부터 피카소까지」에서 이렇게 쓴다. "우리 앞에 한 인간이 있으며, 그의 작업은 내적 필연성이다. 그것은 자신의 깊이와 요구들을 인지하는 용기를 가진 정신이며 그것들에 한 걸음 한 걸음 다가가는 힘이다. 인간과 미술가의 신실한 솔직함, 혹은 그의 발전에서의 방해받지 않은 일관성이 좀더 감탄받을 만한 것인지는 모르겠다."

사진 구성, 1913년

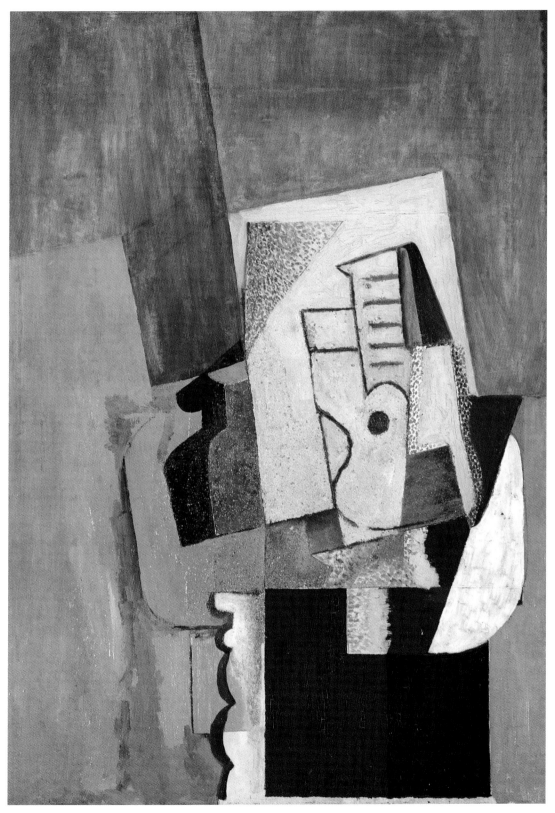

# 다채로운 원통 형상들이 있는 정물

## Still-life with Colourful Cylindrical Forms

캔버스에 유채, 90×72.5cm
리헨/바젤, 바이엘러 재단

페르낭 레제가 입체주의의 단순한 주제를 새로운 동시대 논제—인간, 기계 그리고 기술 사이의 관계—로 확장한 이후 그는 입체주의에서 중요한 위치를 점하게 되었다. 그에게 튜브와 롤러 형태들은 20세기 초 기술적으로 방향 지어진 사회에서의 개량과 성취를 위한 것이다. 이런 의미에서 그의 작품에 종종 나타나는 '형태들의 대비'는 동시에 기계의 정물화다. 레제가 기본적인 기하학적 형태들을 자신의 작품 속에 통합하기를 좋아했던 까닭에 그의 작품은 종종 '튀비슴'이라 불렸다.

이와 관련해서 레제가 1904년까지 파리에 소재한 건축 회사에서 제도공으로 일했던 사실을 언급할 만하다. 따라서 그는 건축적 형태들을 기하학적으로 만드는 데 상당히 익숙했다. 이로부터 그는 순색들 속에 구성된 형태들을 사용하는 체계를 발달시켰으며 단일한 몸체처럼 그 밖의 형태들이 있는 리드미컬한 구조를 만들어 냈다.

레제가 작업하는 형태 언어가 비교적 작았기 때문에 그 형태들의 색채 버전은 그에게 굉장히 중요한 디자인 도구였다. 레제는 이렇게 말한다. "색은 내게 필수적인 증가 장치다. 이런 관점에서 들로네와 나는 그 밖의 사람들(입체주의자들)과는 매우 다르다. 그들은 단색으로 색을 칠하며, 우리는 다채롭게 색을 칠한다. 그러나 들로네와 내가 동의하지 않는 것이 생겼다. 그는 하나 옆에 다른 하나, 예를 들면 빨강색 옆에 초록색을 병렬하는 식의 보색(補色) 사용으로 인상주의자들의 노정을 계속해나갔지만 나는 두 개의 보색을 병렬하길 원치 않았다. 나는 그 자체들을 고립시키는 예를 들면 매우 붉고 붉은 색, 매우 파랗고 파란 색 등을 발견하기를 바랐다. 사람들이 노란색을 파란색 옆에 병렬한다면 빨강색의 보색, 말하자면 초록색을 쉽사리 생산하게 될 것이다. 그러므로 들로네는 뉘앙스에 도달했고 나는 색 그리고 부피, 대비의 독립성을 얻으려고 애썼다. 순수한 파란색이 회색 옆이나 상보적이지 않은 색 옆에 있게 된다면 순수한 파란색은 파란색으로 남게 될 것이다."

〈다채로운 원통 형상들이 있는 정물〉에서 레제는 튜브, 깔때기, 입방체, 디스크 그리고 방울 같은 형태들을 서로 그룹 지었다. 형태에 부피감을 부여하는 흰색과 검정색 그림자는 예외로 하고 이 형태들은 오로지 순색인 빨강색, 파란색 그리고 노란색으로 구성되었다. 하나를 다른 하나에 놓음으로써 형태들은 상상의 기계를 나타내며 미래의 건축을 닮게 되었다. 이런 그림들에서 레제는 구상적이며 자연적 형태들의 묘사를 완전히 포기하고 새로운 기술의 동력을 그림의 초점에 맞추었다. 기계들은 그의 작품에서 미학적 매력을 얻게 되었으며, 그것들은 참으로 아름답다.

레제는 자신의 작품으로 성공을 거두었다. 그는 1912년 초 화상 다니엘-앙리 칸바일러와 친밀하게 지냈다. 1913년에 두 사람 간에 맺어진 독점 계약에 대해 레제는 이렇게 언급했다. "그렇지만 나의 어머니는 이 계약의 타당성에 대해 결코 납득하지 못하셨다."

> "나는 정말로 궁금하다.
> 최초의 영화 스크린을 보고, 프랑스 살롱의
> 다소 역사적이거나 극적인 그림들이
> 어떤 권리를 주장할지에 대해."
>
> 페르낭 레제

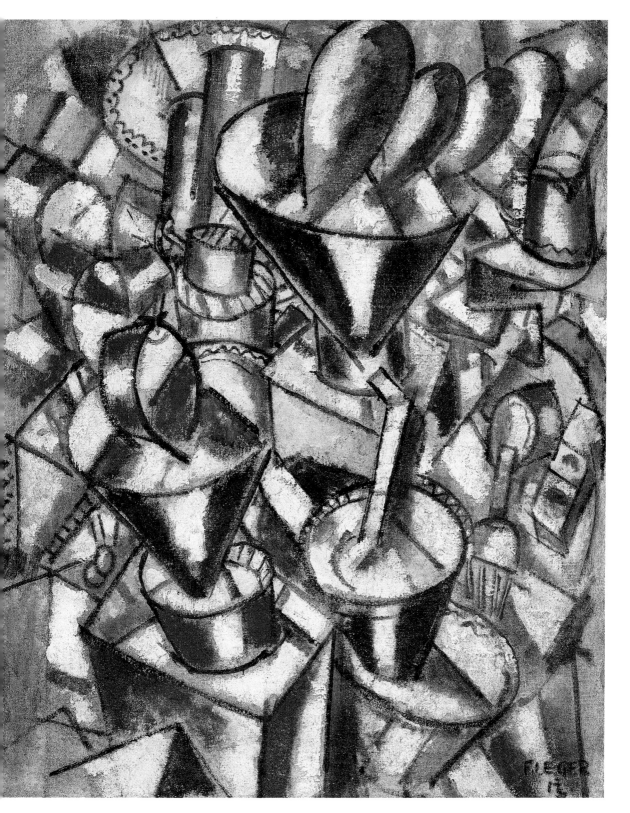

# 늙은 마르크의 파이프, 유리잔, 병
## Pipe, Glass, Bottle of Vieux Marc

캔버스에 종이 콜라주, 목탄, 인디아 잉크, 인쇄용 잉크, 흑연, 구아슈, 73.2×59.4cm
베네치아, 페기 구겐하임 미술관

1912년 11월에 조르주 브라크의 유사한 작품들의 영향 하에 파블로 피카소는 그의 첫 '파피에 콜레' 중 하나를 창조했는데, 그것이 〈늙은 마르크의 파이프, 유리잔, 병〉이다. 피카소는 캔버스에 콜라주한 다양한 종이, 유채 그리고 초크로 그림을 구성했다. 캔버스의 바탕색은 종이의 갈색조 그리고 노란 신문과 어울린다. 피카소는 캔버스 위에 다양한 용도로 사용되었던 종이들을 통합했다. 그래서 오른편 가장자리에서는 유일하게 색이 있는 패턴으로 구성된 벽지 조각이 발견되며, 그림의 그 외의 곳들에서는 검정색이 있는 갈색조가 두드러진다. 그림의 왼편 절반에 적용된 또 다른 종이들은 서로 겹쳐 있어서 기타가 묘사된 원근법적 단계들을 강화한다.

피카소는 1913년 3월 중반에 〈늙은 마르크의 병, 유리잔과 신문〉(목탄, 붙이거나 핀을 꽂은 종이)을 포함한 새로운 '파피에 콜레' 시리즈를 이미 시작했다. 1914년 초 두 점의 '파피에 콜레'를 제작하기 위해 피카소는 피렌체에서 발행된 미래주의 잡지 『라체르바(*Lacerba*)』에서 잘라낸 신문 조각을 사용했으며, 또한 현재 베네치아 페기 구겐하임 컬렉션에 있는 〈늙은 마르크의 파이프, 유리잔, 병〉에서도 사용했다. 브라크도 『라체르바』에서 잘라낸 신문 조각을 1월 15일에 그린 〈유리잔, 병 그리고 신문〉에 사용했다.

브라크와 피카소가 당시 자신들의 작품에 통합하기를 좋아한 스텐실 문자와 신문 조각에 관해 기욤 아폴리네르는 그의 1913년의 논설 「현대 회화」에 이렇게 쓴다. "피카소와 브라크는 간판과 명각(銘刻)의 문자들을 사용하기 시작했다. 현대 도시에서 명각, 간판, 광고는 매우 중요한 예술적 역할을 했고, 미술작품에 사용되기에 적절했다. 때때로 피카소는 일반적인 물감을 사용했으며 두꺼운 종이나 종이를 겹쳐 사용하면서 릴리프 그림을 제작했다. 그는 3차원적 영감을 좇아 나아갔고 서로에게 잘 어울리지 않는 이런 낯설고 가공되지 않은 재료들은 고매해졌는데, 미술가가 그것들에 부드럽고도 강렬한 개성을 부여했기 때문이다."

제1차 세계대전이 발발하기 전 마지막 몇 개월은 피카소에게 가장 생산적인 시기였다. 니콜라이 A. 베르댜예프(Nikolai A. Berdyaev)는 1914년 자신의 글 「피카소」에 이렇게 썼다. "오늘날 우리는 회화의 위기 ─ 이미 있었던 것과 같은 위기 ─ 에 다가가고 있지 않지만 회화적 위기의 축도, 미술 자체의 축도에 다가가고 있다 피카소의 그림들 앞에서 나는 세상에 뭔가 사악한 것이 작용한다는 걸 알게 되었고, 우리 세계의 옛 아름다움이 몰락하는 것에 대한 비탄과 아픔을 느꼈지만, 또한 어떤 새로운 것의 탄생에 대한 기쁨도 느낄 수 있었다. 이는 피카소의 창조에 대한 높은 찬사다."

"나는 늘 운동 속에 있다. 주변을 돌아본다.
장소가 할당되었지만 나는 이미 바뀌었으며,
나는 이미 다른 어딘가에 있다.
나는 결코 정지한 채 서 있지 않다.
양식과 더불어서 침잠한다!
신에게는 특정한 양식이 있는가?"

파블로 피카소

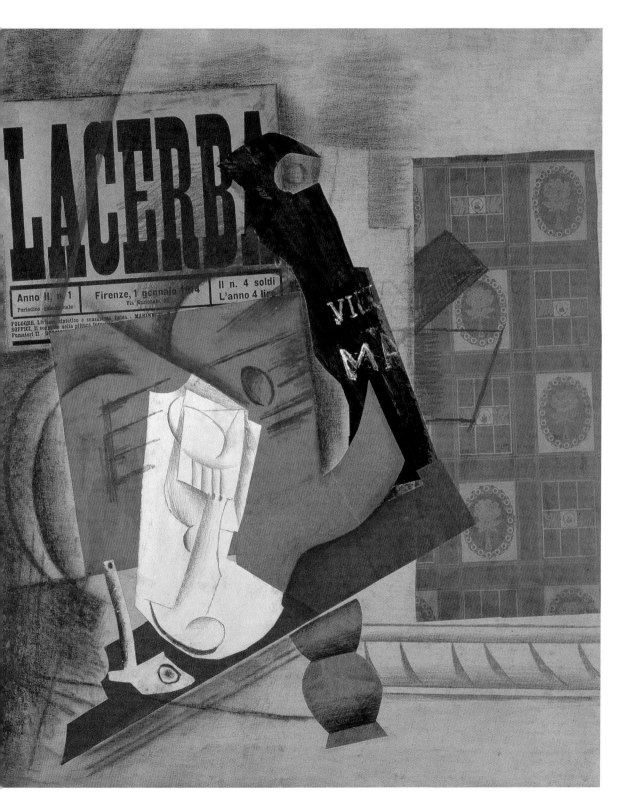

# 파이프, 유리잔, 주사위 그리고 신문
## Pipe, Glass, Dice and Newspaper

목탄과 붙인 종이, 50×60cm
하노버, 슈프렝겔 미술관

1914년의 조르주 브라크와 파블로 피카소의 작업이 전시에 대한 상당한 요구를 충족시키지 못했기 때문에 그들의 작업에 대한 연구논문은 두 미술가에 대한 것으로 둘도 없이 중요해졌다. 1914년 4월 그에 관한 글이 실린 잡지 『파리의 저녁』에 기욤 아폴리네르는 브라크의 작품 8점을 실었다. 여기에는 브라크가 최근에 제작한 정물화 시리즈가 포함되었다. 이전에는 피카소와 브라크 모두 엄격하게 외곽선이 있는 색면들로 그림을 구성했다. 하나 위에 다른 하나를 포개놓은 이런 것들은 관람자에게 공간의 깊이를 암시하고자 한 것이다.

브라크의 정물화 〈파이프, 유리잔, 주사위 그리고 신문〉은 양식적 관용구와 그림의 전반적인 구성 속에 있는 브라크의 비범한 재능을 입증해준다. 세부적인 모티프를 보면, 발췌된 신문 부분, 그린 파이프, 몇 가지 시점으로 바라본 주사위, 그리고 두 개의 채색한 종잇조각을 가로지르면서 그려진 유리잔 등이 좀 더 축소된 형태로 표현되었다. 미술사학자 베르너 슈피스는 브라크와 피카소가 다른 신문을 붙이는 것에 대한 상이한 사용을 강조했다. "브라크는, 물질세계에서 가져온 그 같은 모델들로 기본적으로 붓질을 대신했다. 그것들은 작게 구획된 입체주의의 기하학적 형태로의 복제로 남게 되었다. 피카소에 의해서는, 동일한 움직임이 매우 빠르게 의미론적 전환과 시각적 조크로 나아갔다. …… 피카소는 우연적인 것에 직접적으로 의존했다."

이 시기에 브라크는 그림으로 더 이상 포맷을 채우지 않는 그림을 구성하기 시작했다. 이 가로 포맷의 그림에서 관람자에게 제시된 오브제들은 열린 타원형 범위 안에 집중된 방법으로 간결하게 자리매김되었다. 이 타원형의 범위가 테이블을 암시하지만, 그것이 회색조의 베이지 색면으로 채워졌으므로, 공간적인 정황을 제공하지는 않는다. 여기에는 사실적 모티프들과 초기의 추상이 혼용되어 있다.

브라크의 친구, 시인 피에르 르베르디(Pierre Reverdy)는 이렇게 회고했다. "나는 1917년 아비뇽 근처 남부 프랑스에 있는 그를 방문했다. 하루는 우리가 소르그로부터 내가 살던 작은 마을로 향한 들을 걸어갔는데 브라크는 어깨 위에 그의 그림들 중 하나를 메고 있었다. 우리는 걸음을 중단했다. 브라크는 돌과 풀 사이 바닥에 그 그림을 펼쳐놓았다. 당황한 나는 그에게 말했다. '놀랍군. 그 그림은 리얼리티와 돌의 색채에 반하는 그 자체를 지니고 있네.' 그로부터 그 자체의 것을 갈망에조차 반하면서까지 지속적으로 유지할 것인지를 알아내는 것이 우선임이 내게 명백해졌다. 오늘 난 말할 수 있다. 그렇다, 그림은 두려움이 없기 때문에 그것은 견디어낼 수 있으며, 그 밖의 것들의 전 범위에 대항해서도 견디어낼 수 있다고."

32세 되던 해인 1914년 8월에 브라크는 군의 징집 명령을 받았다. 그는 전쟁에서 심하게 부상당했으며 건강은 속히 회복되지 못했다. 브라크는 1917년이 되기 전까지 예술적 작업을 시작할 수 없었다. 피카소와의 친밀한 우정도 끝이 났다.

만돌린, 1914년

# 찻잔
## Tea Cups

캔버스에 콜라주, 유채와 목탄, 65×92cm
뒤셀도르프, K20-노르트라인 베스트팔렌 주립 미술관

후안 그리스의 〈찻잔〉은 제1차 세계대전 이후 칸바일러 화랑에서 압류된 미술품들에 대한 세 번째 경매에서 팔린 작품들 중 하나다. 경매는 1923년 5월 파리의 드루오 호텔에서 이루어졌다. 그곳에서 폴 엘뤼아르가 이 콜라주 작품을 구입했다. 한 해가 채 지나기도 전에 엘뤼아르는 어느 누구에게도 말하지 않고 인도로 7개월 동안의 여행을 떠났다. 그가 죽었다는 소문이 나돌았고 이로써 1924년 여름에 '엘뤼아르 세일'이 열렸고 그 콜라주 작품은 다른 사람의 수중에 들어가게 되었다. 그 뒤 그 작품은 프랑스, 스위스 그리고 미국의 여러 사람의 손을 거쳤고, 바젤의 바이엘러 화랑에 두 번 선보인 적이 있었으며, 여러 곳에서 선보였다가 최종적으로 1963년에 뒤셀도르프의 노르트라인 베스트팔렌 주립 미술관이 구입했다.

그의 친구들 가운데 그리스는 종합적 입체주의의 가장 순수한 버전을 발전시켰다. 그는 형태와 색으로 된 추상적 그림 요소들로 시작해서 이런 매체들을 사용해 알아볼 수 있는 오브제들을 개념적으로 묘사했다. 1911년 이후의 그의 구성들 중 대부분은 황금비 혹은 엄격한 수학적 관계를 바탕으로 제작되었다.

그리스는 1913년에 여전히 콜라주를 환영적으로 그렸을 테지만 그의 1914년의 작품 〈찻잔〉은 거의 실제 콜라주 요소만을 사용하여 구성되었다. 벽지 패턴, 신문 조각 그리고 다양한 종류의 종이가 캔버스에서 발견된다. 검정색과 흰색 범위들에만 직접 물감을 칠했다. 유채 외에 목탄이 사용되었다. 그 그림은 분석적 입체주의 시기에 제작한 작품과 비교할 만한 축소된 색의 범위를 입증한다. 관람자가 볼 때 그림의 본래 제목 속에 두드러진 물품들—유리잔, 찻잔, 병과 파이프—은 그림 밖으로 솟아오른다. 그림의 그 밖의 범위들은 예를 들면 계단과 같은 건축적 디자인 요소들에 더 크게 좌우된다. 그의 그림에서 그리스는 리얼리티, 환영 그리고 추상을 쾌활하게 전환했다. 그것에 의해 묘사된 오브제들은 일반적으로 상이한 원근법적 시각들을 통합한다.

그의 경력을 통해서 그리스는 자신의 예술적 방법을 이론적으로 소통하기 위해 노력했다. 그는 1921년 2월 『레스프리 누보 (L'esprit nouveau)』에 회고적인 글을 발표했다. "세잔은 병으로 원통을 만들지만 나는 원통에서 특별한 타입의 개별적인 아이템을 창조한다. 나는 원통으로부터 병, 특별한 병을 만든다. 세잔에게는 건축으로 향하는 경향이 있지만 나는 그것으로 시작한다. 이것이 내가 추상적 요소들로 구성하며 색이 오브제가 될 때만 객관적 요소들을 배열하는 이유가 된다. 예를 들면 나는 흰색과 검정색으로 구성하고 흰색이 종이가 되고 검정색이 그림자가 될 때만 배열한다 이렇게 하는 데 대해서 나는 이렇게 말하고 싶다. 나는 흰색이 종이가 되게 하는 방법으로 배열한다. 시가 산문과 관련이 있듯이 이 그림은 과거의 그림과 관련이 있다."

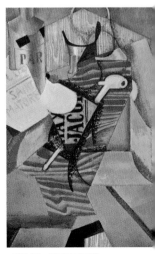

책이 있는 정물(성 마토렐),
1912/13년

# 발코니
**The Balcony**

캔버스에 유채, 130×97cm
빈터투어 미술관

페르낭 레제는 미술가들의 거류지 라 뤼슈에서 만난 몇몇 조각가들과 가까이 지냈다. 특히 알렉산더 아르키펭코(1887~1964)와의 우정이 그로 하여금 그의 그림에서 부피를 강렬하게 강조하고 발전시키게 했다.

레제가 1914년에 그린 〈발코니〉는 튜브들을 한데 합치고 머리가 헬멧처럼 보이는 로봇과 같은 인물들을 보여준다. 그 그림은 그가 좋아한 에두아르 마네가 1868/69년에 동일한 제목으로 그린 그림을 좇아 그린 것으로 추정된다. 관람자는 매우 좁은 공간 속에 가까이 모인 인물 그룹에 직면한다. 이런 최소한의 공간적 경계들은 배경 안에서만 혹은 그룹의 오른편과 왼편에서만 만들어질 뿐이다. 그룹은 같은 모습으로 보인다. 어떤 인물도 다른 인물들과 비교해 형식적으로나 색의 구성에서 돋보이지 않는다.

그가 이 그림을 그린 시기인 1914년 5월 9일 레제는 파리의 아카데미 바실리예프에서 강의했다. 제목은 '동시대 그림 생산'이었다. 이와 관련해서 기욤 아폴리네르는 1914년 5월 13일에 다음과 같은 글을 『파리-저널』에 실었다. "그가 가장 흥미로운 입체주의자들 중 하나인 이유는 피카소, 브라크 혹은 드랭의 길과 나란히 자신의 길을 걸었기 때문이며, 그가 어떤 맹렬함으로 모던 회화를 받아들였고 조심스러운 태도를 취하면서 인상주의의 유산을 상실하지 않았기 때문이다."

레제의 예술적 작업은 제1차 세계대전이 발발한 뒤—그 밖의 수많은 미술가들이 받았던 것처럼—고통을 받았다. 징병으로 인해 그는 작업에 갑작스러운 방해를 받았다. "전쟁은 내게 믿기지 않는 사건이었다. 전방은 나를 심히 동요케 한 일종의 초시적(超詩的) 분위기였다. 나의 신이여, 총구라니! 그곳에는 시체, 진흙, 대포가 있었다. 나는 대포를 결코 그린 적이 없다. 눈으로만 보았을 뿐이다. 전쟁 기간 중 나는 두 다리로 지상으로 돌아왔다. …… 나는 추상의 시기, 회화적 자유의 시기 중간에 파리를 떠났다. 과도기도 없이 나는 나 자신이 프랑스 전체 대중과 어깨를 맞닿은 모습임을 발견했다. 선구자들 중 두드러진 나의 새로운 동지들은 광부, 굴착공, 나무꾼 그리고 대장장이들이었고…… 거친 점토, 다양성, 유머, 특정한 종류의 인간의 완전함, 우리가 몰두했고 여전히 좀더 몰두하는 이런 삶과 죽음의 드라마 중간에 있는 정말로 유용하고 바른 적용을 위한 그들의 확실한 본능이었다. 매일매일의 다양한 그림의 시인과 발명가들은—우리 직업에서 쓰는 용어로 말하면—매우 다이내믹하고 컬러풀했다. 이런 리얼리티에 개입한 이래 나는 사물과의 나의 연관을 결코 다시는 잃지 않았다. 나는 나의 조각적 발달을 위해 세계의 모든 미술관보다는 75cm 대포를 좀더 연구했다. 전쟁 후 나는 전방에서 배운 걸 사용했다. 나는 사람들이 '기계학적'이라고 부르게 될 기하학적 형태들을 3년 동안 사용했다."

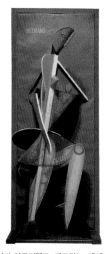

알렉산더 아르키펭코, 메드라노, 1913/14년

# 위대한 말
## The Great Horse

청동, 100×55×95cm
파리, 국립 현대 미술관, 퐁피두 센터

1876년 당비에에서 출생,
1918년 칸에서 작고

레이몽 뒤샹-비용은 알렉산더 아르키펭코, 자크 립시츠와 어깨를 나란히 하는 입체주의 조각가들 중 한 사람이다. 뒤샹-비용은 1898년에 의학 공부를 포기하고 조각에 입문했다. 그는 처음에는 오귀스트 로댕의 영향 하에 작업하고 입체주의로 전환했다. 1907년에 그는 '살롱도톤' 조각 부문의 심사위원이었다. 1954년에 출판한 『현대 조각, 오귀스트 로댕에서 마리노 마리니까지(Moderne Plastik. Von Auguste Rodin bis Marino Marini)』에서 에두아르트 트리어가 주장하길, "입체주의 조각은 화가들에 의해서 처음 만들어졌다. 조각가들은 조각을 위한 그 밖의 중요한 현상들이 이미 초기의 분석적 입체주의와 결합되었을 때 이 운동에 참여했다."

1911년에 열린 가을 살롱과 관련하여 기욤 아폴리네르는 파리의 일간지 10월 14일자 『랭트랑시장』에 이렇게 적고 있다. "마르케의 〈목욕하는 여인〉, 부르델의 〈뷔스트〉, 라콩베가 나무를 깎아 흉상으로 만든 〈모리스 드니〉, 피미엔타와 니데르하우센-로도의 흉상들, 안드레오티의 〈고르곤〉, 뒤샹-비용의 〈보들레르〉, 그리고 아르키펭코의 작품이 비교적 작은 조각 부분을 차지한 살롱의 우수작들이다." 1911년 10월 19일자 같은 신문에서 아폴리네르는 다시금 독자들에게 '미스터 아르키펭코와 미스터 뒤샹-비용의 조각'을 관람할 것을 독려했다. 그는 1912년 10월 10일에 『중재자(L'Intermédiaire des chercheurs et des curieux)』에 적었다. "1911년 말 살롱도톤의 입체주의 전시회는 많은 소동을 일으켰다. 글레이즈의 〈사냥〉과 〈자크 네이랄의 초상〉, 메챙제의 〈여인과 숟가락〉과 페르낭 레제의 작품 어느 것도 비평가들의 조롱을 피하지는 못했다. 이런 미술가들에 새로운 화가 마르셀 뒤샹이 포함되었으며 또한 새로운 건축가이며 조각가 뒤샹-비용이 포함되었다."

〈위대한 말〉은 1914년에 제작되었고 입체주의의 가장 중요한 조각들 중 하나가 되었다. 에두아르트 트리어는 1960년에 쓴 논문 「도형과 공간(Figur und Raum)」에서 "레이몽 뒤샹-비용은 동물을 주제로 삼아 처음으로 과격한 변형을 시도했다. 말 기계 혹은 기계적인 말인 그의 〈위대한 말〉은 변화가 없는 반추상 형태와 말에 대한 일반적 관념의 동적 요소를 혼용하고 있다. 그로 인해 이 부분-동물, 부분-기술적 형태 요소는 잠시 멈추었거나 기다리는 특정한 상태에, 휴식과 사납게 날뛰는 운동 사이에 있게 된다. 19세기와 20세기에서조차 조각에 있어 말은 여전히 기념물들의 받침대 위에서 통치권의 상징으로 사용되고 있지만, 뒤샹-비용은 그것을 격하시켰고 더 나아가서 비대한 테크노크라시에 대한 접근을 기술자의 분야로 격하시켰다. 그의 조각은 '말의 힘' 혹은 말의 운동에 대한 동세주의를 상징한다'라고 썼다.

아폴리네르는 독일에서 일부 입체주의 미술가들의 환영을 받으며 정당함이 입증됨을 느꼈다. 그는 1914년 7월 3일자 『파리-저널』에 이렇게 쓴다. "프랑스 미술과 관련하여 독일로부터 계몽사상이 왔음은 의심의 여지가 없다. 베를린, 뮌헨, 뒤셀도르프 그리고 쾰른에서 새로운 프랑스 미술가들의 작품에 바치는 새로운 전시회가 열리지 않는 날이 없다. 베를린의 슈투름 화랑에서 최근에 열린 글레이즈, 메챙제, 뒤샹-비용 그리고 자크 비용의 전시회이며 …… 뒤샹-비용은 매우 모던한 조각가이며 응결된 형태를 운동에 부여하는 데 있어서 가장 성공한 조각가이기도 하다. 그는 사전의 숙지 없이 오로지 자신의 힘과 본능만으로 작업을 시작했으며 이러한 작업은 멕시코 미술과 관련이 있다. 고대 멕시코인은 놀랍게도 운동을 나타내는 추상 표의문자를 창조했다. 이는 뒤샹-비용의 조각적 목표이기도 하다. 테라코타, 석고 그리고 나무로 제작된 조각들이 독일인들의 눈을 열 것이며 나는 그들이 그것으로부터 유용을 얻기를 희망한다."

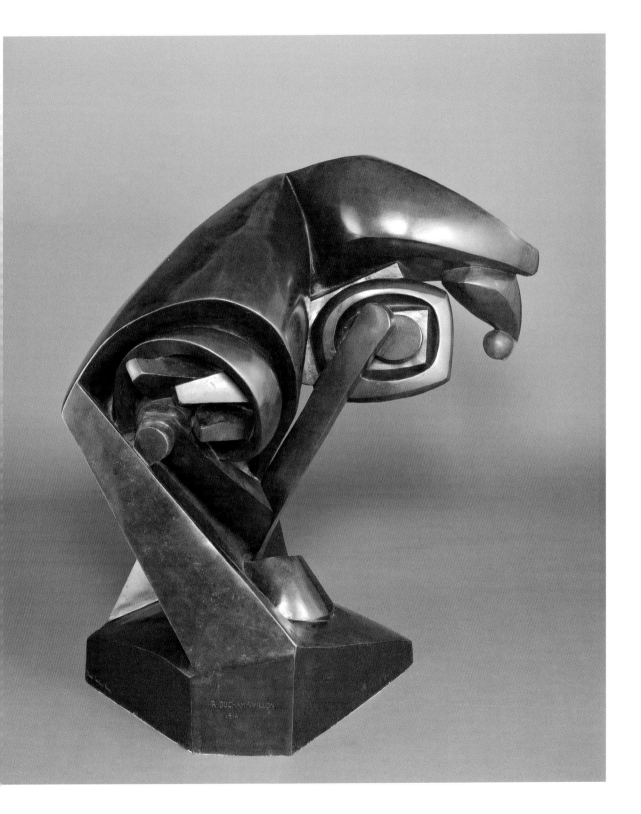

# 아침식사
## The Breakfast

캔버스에 유채와 목탄, 92×73cm
파리, 국립 현대 미술관, 퐁피두 센터

후안 그리스의 정물화 〈아침식사〉는 그가 파리에서 경제적으로 궁핍하고 비교적 고립된 생활을 할 때 제작한 것이다. 그리스와 그를 경제적으로 후원하고 그에 대해 그림으로 보상을 받은 두 명의 주요 컬렉터, 거트루드 스타인과 마이클 브렌너와의 관계는 1914년 12월 말에 결렬되었다. 이에 앞서 그의 화상 다니엘-앙리 칸바일러와의 협의에 의해 그리스는 자신의 그림을 컬렉터들에게 직접 파는 것에 준비가 되어 있지 않았다. 칸바일러는 스위스에서 망명생활을 하면서 그곳에서 그리스에게 계속해서 돈을 송금했다. 이에 대해 그리스는 파리에서의 일들에 관해 그에게 보고했다. 그렇지만 1915년 말부터 그리스와 칸바일러 사이의 계약은 약 4년 동안 중단되었다. 그리스는 1917년 11월에 레옹스 로장베르와 계약을 맺었다. 그는 1919년 여름까지 다니엘-앙리 칸바일러가 다시 자신을 대리하는 것을 허락하지 않았다.

〈아침식사〉를 구성함에 있어서 그리스는 이미 증명이 된 양식적 고안 '파피에 콜레'를 참조했다. 제1차 세계대전이 발발한 이후 팽팽한 정치적 상황에도 불구하고 그리스는 일상 오브제들을 혼용한 주제를 다뤘다. 접은 신문조각, 사발, 컵, 커피포트 그리고 마지막으로 병. 모든 오브제가 다양한 기교 또는 다른 유형의 바탕칠로 묘사되었다. 사발과 컵은 드로잉으로 묘사되었다. 배경 중앙의 커피포트는 세 개의 파편들로 나뉘었다. 중앙 부분은 회색으로 칠해졌고, 가늘고 긴 초록색 위에 외곽선이 지속적으로 그려졌으며, 최종적으로 주둥이 형태의 외곽선이 파란색 블록에 그려졌다. 다른 한편 병은 초록색 부분 위에 스케치되었다. 이 병은 조각적으로 표현된 신문의 접힌 줄에서 자라 나오고 있는 것 같다.

그림의 색면들은 마치 다른 지지물들인 양 다른 것 옆에 배열되었다. 색면들은 색 구성 너머에서 황토색 나무 베니어판 혹은 초록색 인쇄물 같은 물질을 나타낸다. 그림의 하단에 있는 밝은 황토색과 회색 안에 구성된 넓은 면은 조르주 브라크가 남부 프랑스에 있는 레스타크를 그린 풍경화를 연상하게 하며, 이런 방법으로 그리스의 정물화는 갑자기, 대부분의 입체주의 주창자들이 부재하는 가운데 입체주의자들의 양식적 고안의 역사에 대한 이력, 여태까지의 모든 것들에 대한 요약이 되었다.

저서 『근대미술의 토대』에서 미술사학자 베르너 호프만은 그리스의 특별한 기여를 강조했다. "입체주의 구성이 충분히 높게 평가될 수 없는 그것의 물질적 내용에 대한 모호하지 않은 가독성을 포기하는 것에서 획득된다는 것을 얻어냈다는 것이다. 오브제들은 변성되었으며, 서로 얽혔고, 일차적 특성에서 이차적 특성으로 그리고 이차적 특성에서 일차적 특성으로 도달하는 형태의 특정한 발전에 참여했다. …… 입체주의자는 바라보는 데이터의 다양성을 그가 특정한 리얼리티의 저장품으로 수용할 수 있는 몇몇 형태의 그룹으로 제한했다. 그것들은 상호 관련이 있는 방법에서 서로 '커뮤니케이션'할 수 있다. 입체주의 회화에서 우리가 끌어낼 수 있는 것은 사물들의 시적—과학적이 아닌—계시다."

> "나는 일반적인 기본 형에서 시작해서 새롭게 개별적인 것을 생산하는 쪽으로 나아가고자 했다. 나의 견해로는 일반적인 것은 순수하게 회화적이며, 예술적으로 법칙에 기반을 둔 추상이다."
>
> 후안 그리스

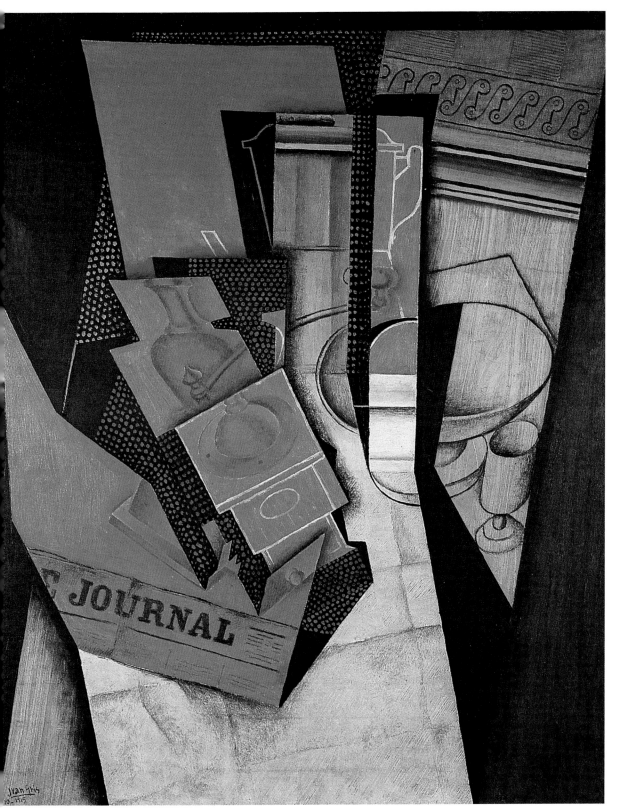

# 정물
## Still-life

캔버스에 유채, 55 × 46cm
하노버, 슈프렝겔 미술관

알베르 글레이즈와 함께 장 메챙제는 입체주의를 위해 기반이 튼튼한 이론을 성취하는 작업을 했다. 1912년에 출판된 그들의 저서 『입체주의에 관하여』는 두 미술가가 그때까지만 해도 억제되지 않은 성장의 영향 하에 있던 입체주의에 양식을 부여하려고 시도한 것으로 선언문도 포함되었다. 그 책에 관해서는 일찍이 3월에 『유럽과 미국의 촌극(Revue d'Europe et d'Amérique)』에서, 그리고 10월에 『파리-저널』에서 소개되었다. 그 책은 최종적으로 1912년 11월 말 혹은 12월 초에 출간되었다. 조르주 브라크, 파블로 피카소, 후안 그리스 그리고 페르낭 레제와 같은 입체주의자들은 그 책의 영향을 받지 않았다. 오늘날 오히려 비판적으로 조명되는 그 책은 그럼에도 당시에는 성공을 거두었다. 벌써 1913년에 영어판이 런던에서 출간되었고 러시아어로 모스크바에서도 선보였다.

입체주의를 많은 사람에게 퍼뜨리려는 메챙제의 야망은 일찍이 1912년 앙리 르 포코니에와 앙드레 뒤누아예 드 세공자크(André Dunoyer de Segonzac)와 함께 파리의 아카데미 드 라 팔레트에서 가르치는 데 동기가 되었다. 학생들 중에는 러시아 구성주의자 류보프 포포바(1889~1924)가 있었다. 메챙제는 저서 『입체주의의 탄생』을 쓸 때 입체주의에 대한 실용적 정의를 내리는 작업을 하고 있었다. "후안 그리스가 오브제들을 분해했다. 피카소는 그것들을 자신이 발명한 형태들로 대체했다. 또 다른 사람이 원뿔의 원근법을 수직선들의 상호 관련에 기반을 둔 체계로 대체했다. 이 모든 것이 입체주의가 암호로 간주되는 것이 전혀 아님을 증명하며 더구나 일부 화가들에게 그것만으로도 미술의 유형을 부인하려는 의지를 의미한다."

1915년의 〈정물〉과 함께 메챙제는 조르주 브라크와 파블로 피카소가 — 또한 폴 세잔의 정물화에 마음을 빼앗긴 채 — 이미 1910년 이전에 관심을 기울인 문제를 주제로 삼았다. 그의 그림에서 메챙제는 테이블 위에 상이한 물건들을 혼용했다. 트럼프, 유리잔, 찻주전자, 병과 과일 그릇. 대부분의 입체주의 정물화에서와 같이 이런 것들은 미술가의 주변에 있는 것들일 수 있다. 오브제의 선택은 알레고리나 수준 높은 의미에 의해서 결정되지 않았다. 오브제들은 의미를 나타내는 것이 아니라 오히려 그것들의 가장 중요한 기능과 본질적인 성격 안에서 묘사된 것이다.

배경에 벽이 노란빛 초록색 바탕에 파란색의 굽은 무늬가 장식되어 있다. 반대의 색채로 이것은 테이블의 오른편 가장자리 아래로부터 바닥 덮개처럼 튀어나온다. 관람자는 처음에 그림 속의 그림의 가장자리와 평행인 방향으로 위로 세운 직사각형 같은 테이블 표면을 대면하게 된다. 또 다른 알아볼 수 있는 포맷의 직사각형이 오른편을 향해 대각선으로 비껴서 첫 번째의 것 위에 놓여 있다. 트럼프를 제외한 모든 오브제가 그림에서 — 테이블 표면 아래와 같이 — 직각을 이루게 놓았다. 약간의 기하학적인 외곽선들과 함께 그것들의 전체적인 형태들은 여전히 알아볼 수 있다. 입체주의 작품으로는 아주 늦게 나타난 메챙제의 이 정물화는 형태에 대한 그의 언어가 아직도 분석적 입체주의를 보유하고 있음을 명백하게 보여준다.

류보프 포포바, 정물화,
1915/16년

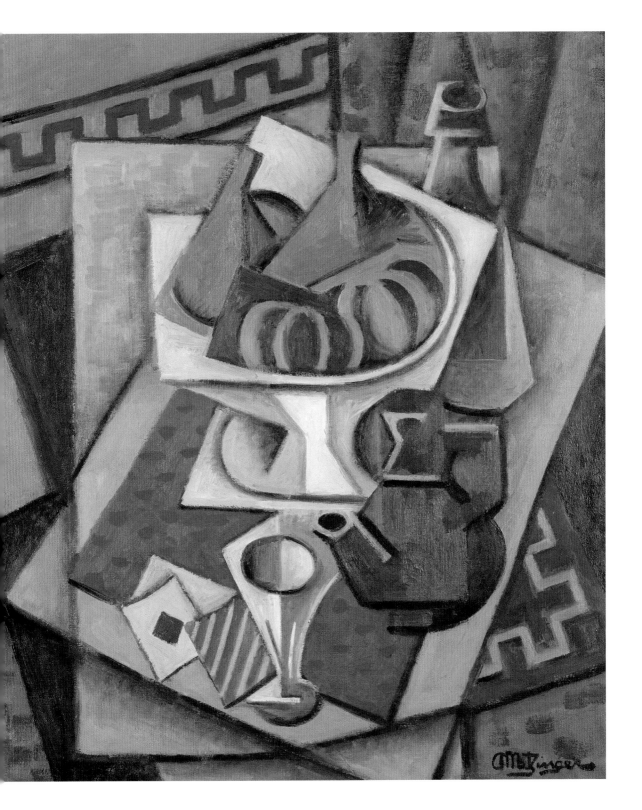

# 항구에서
## In the Port

나무에 유채와 모래, 153.3 × 120.6cm
마드리드, 티센 보르네미사 미술관

화가, 삽화가 그리고 미술 저술가로 활동한 알베르 글레이즈는 일찍이 1915년에 미국을 여행했다. 2년 뒤 뉴욕에서 그는 〈항구에서〉를 그렸다. 조르주 브라크와 파블로 피카소가 창조한 '파피에 콜레'에서 영감을 받아 글레이즈는 모래와 유채물감을 혼합해서 나무에 그렸다.

글레이즈는 이 패널 그림에서 뉴욕 항구의 다양한 인상들을 요약했다. 다양하게 암시한 프레임들이 이 그림 속에서 그림들의 연합을 창조한다. 한쪽은 대각선으로 오른편 끝에 이르고 다른 하나는 왼편 끝에 닿는다. 더 나아가서 부채와 같은 구조들은 수직적 포맷의 이러한 해체 안에서 설명될 수 있다. 파편화되었으며 알아볼 수 있는 다양한 세부가 층을 이루고 있다. 배의 외피, 빌딩의 박공, 굴뚝에서 피어오르는 연기 그리고 그 밖의 것들이 있다. 여기에는 사건들이 휘몰아치고 있으며, 커다란 미국 항구 안에 있는 것들에 대한 조심스러운 관망이 있다. 그림 속의 변화된 포맷은 관람자의 시선을 앞뒤로 뛰어넘게 하여 대도시에서의 운동, 동세 그리고 스피드를 창조하게 만든다. 여기에 기록된 것은 이제 막 도착한 여행자가 체험하는 것과 같은 압도된 느낌이다.

글레이즈의 그림들은 입체주의 방법으로 작업하는 미술가들이 발견한 매우 다양한 양식적 기교들을 명백하게 보여준다. 글레이즈는 1913년에 자신의 의도를 이렇게 적었다. "1911년의 앵데팡당전에 전시된 나의 그림들(을 창조한) 이후 나는 당시 내가 시각적으로 뚜렷하지 않게 만든 그림 구성의 새로운 가능성들을 발전시키려고 분투했다. 금년의 살롱도톤에 전시된 나의 그림에서 나는 주요 원리를 명확하게 주장했다. 1) 구성에서, 선·면·부피로 창조되는 평형상태. 2) 그것들 중 형태들의 연합에서, 그것들이 그림 내에서의 그 위치를 통해 채택한 상호 관계성들. 3) 더 이상 특정한 한 곳에서 바라보이는 것이 아니라 선택된 연속적인 관점들을 바탕으로 구축된 오브제의 리얼리티에서, 내가 내 자신의 움직임을 통해 발견할 수 있는 것."

글레이즈의 이론적 진술은 그림 창조에 대한 분석적 접근을 의미하며 입체주의에 대한 이해에 늘 도움이 되는 건 아니다.

장 메챙제는 자신의 저서 『입체주의의 탄생』에서 글레이즈의 의도를 더욱 단순하게 표현했지만 그는 글레이즈가 강조한 점들의 일부에 대해서는 다루지 않았다. "첫 붓질을 가하기 전 캔버스를 나무 프레임 위에 팽팽하게 하고, 프레임이 캔버스를 한정할 것이며, 이후의 물감의 적용이 캔버스에 다양한 정도의 강도와 차별 속에 형태를 부여한다. 그런 요소들이 글레이즈로 하여금 그의 의도를 완수하게 한다. 덧붙이자면, 유일하게 진실한 것은 화가가 그의 미술의 실행에서 직면하는 것이다. 그에게는 발전하는 시적 표현 방법인 리듬을 허락하기 위해 자신 앞에 있는 직사각형 위에 몇몇 기하 요소의 단순한 단계들을 수행하는 것으로도 충분하다."

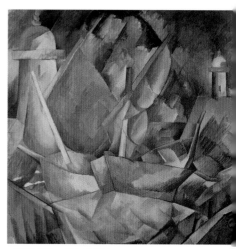

조르주 브라크, 항구, 1909년

1쪽
파블로 피카소
등나무로 짠 의자가 있는 정물 Still-life with cane chair weave, 1912년, 밧줄로 테를 두른 캔버스에 방수천과 유채, 29×37cm, 파리, 피카소 미술관

2쪽
조르주 브라크
포르투갈 사람 The Portuguese, 1911년, 캔버스에 유채, 116.5×81.5cm, 바젤 공립 미술관

4쪽
후안 그리스
파블로 피카소의 초상 Portrait of Pablo Picasso 1912년, 캔버스에 유채, 93×74cm, 시카고, 아트 인스티튜트

## 사진 출처

The publishers would like to express their thanks to the archives, museums, private collections, galleries and photographers for their kind support in the production of this book and for making their pictures available. If not stated otherwise, the reproductions were made from material from the archive of the publishers. In addition to the institutions and collections named in the picture captions, special mention is made of the following:
Albright-Knox Art Gallery, Buffalo: p. 71
© Archiv für Kunst und Geschichte, Berlin: p. 13 right, 22, 32, 36, 37, 43, 52, 54, 57, 74, 82, 85, 86, 92
Artothek: p. 16 left, 17, 49, 77, 94
Fondation Beyeler, Riehen/Basel: p. 9 left, 19 right, 79
Bridgeman Giraudon: p. 4, 15 right, 16 right, 18, 33, 42, 44, 61
Solomon R. Guggenheim Museum, New York: p. 81
Kröller-Müller Museum, Otterlo: p. 47
Kunstmuseum Winterthur, Clara and Emil Friedrich-Jezler Bequest, 1973: p. 87
Kunstsammlung Nordrhein-Westfalen, Düsseldorf © Photo Walter Klein: p. 55
Museum of Art, Rhode Island School of Design, Providence: p. 19 left, Photo Erik Gould
Musée Picasso, Paris © Photo RMN: p. 7 left (Photo J. G. Berizzi), 13 left, 26 lower (Photo Michèle Bellot), 38, 45 Estate Brassaï (Photo Hervé Lewandowski)
Centre Georges Pompidou – MNAM-CCI, Paris © Photo CNAC/MNAM Dist. RMN: p. 15 left, 20, 31, 65, 75, 89
The Philadelphia Museum of Art, Philadelphia: p. 59, 69
© Photo SCALA, Florence/The Museum of Modern Art, New York 2004: p. 7 right, 21 right, 27, 51, 62, 63
Sprengel Museum, Hanover: p. 23 left, 67, 83, 93
Staatsgalerie Stuttgart: p. 10
© Tate Gallery, London 2004: p. 53
© Museo Thyssen-Bornemisza, Madrid: p. 25, 95
© Photo Prof. Dr. Eduard Trier, Cologne: p. 23 right

## 참고 도판

26쪽: 에드몽 포르티에, 여인의 여러 유형 Types of Women (Types de femmes), 서아프리카, 1906년, 사진 엽서, APPH 14902, 파리, 피카소 미술관 자료실
28쪽: 피카소의 바토-라부아르(세탁선) 작업실에서 〈세 여인〉 앞에 선 미술비평가 앙드레 살몽 The art critic André Salmon in front of the painting Three Women in the Bateau-Lavoir studio, 1908년 여름, 젤라틴 실버 프린트, 11.8×8.1cm, APPH 2831, 파리, 피카소 미술관 자료실
32쪽: 폴 세잔, 주르당의 오두막 The Cabin of Jourdan (Le cabanon de Jourdan), 1906년, 캔버스에 유채, 65×81cm, 로마, 국립 현대 미술관
34쪽: 파블로 피카소, 〈비스트로의 카니발〉을 위한 습작 study for Carnival at the Bistro (Carnaval au bistrot), 1908/09년, 종이에 수채와 연필, 24.2×27.5cm, 개인 소장
36쪽: 조르주 브라크, 라 로슈-기용의 성 Castle at La Roche-Guyon (Château de La Roche-Guyon), summer 1909년, 캔버스에 유채, 92×73cm, 에인트호벤, 반아베 미술관
38쪽: 파블로 피카소, 자화상 Self-portrait, 1909년, 젤라틴 실버 프린트, 11.1×8.6cm, APPH 2803, 파리, 피카소 미술관, 피카소 자료실
40쪽: 파블로 피카소, 풍경, 에브로의 오르타 (저수지) Pablo Picasso, Landscape, Horta de Ebro (The Reservoir)/Paysage, Horta de Ebro (Le réservoir), 1909년, 젤라틴 실버 프린트, 23×29cm, APPH 2830, 파리, 피카소 미술관, 피카소 자료실
42쪽: 앵파스 드 겔마 가 5번지 작업실의 브라크 Braque in his studio at 5 Impasse de Guelma, 1912년 초 혹은 그 이후, 개인 소장
44쪽: 파블로 피카소, 페르낭드의 초상 Portrait of Fernande (Portrait de Fernande), 1909년, 캔버스에 유채, 61.8×42.8cm, 뒤셀도르프, K20—노르트라인 베스트팔렌 주립 미술관

50쪽: 파블로 피카소가 1911년 8월 13일에 다니엘-앙리 칸바일러에게 보낸 엽서, 개인 소장
52쪽: 키스 반 동겐, 노란 문이 있는 실내 Interior with Yellow Door (Intérieur à la porte jaune), 1910년, 캔버스에 유채, 100×65cm, 로테르담, 보이만스 반 뵈닝겐 미술관
54쪽: 로베르 들로네, 시인 필리프 수포 The Poet Philippe Soupault (Le poète Philippe Soupault), 1922년, 캔버스에 유채, 197×130cm, 파리, 국립 현대 미술관 퐁피두 센터
62쪽: 파블로 피카소, 기타 Gitarre (La guitare), 1912/13년, 금속판, 기타 줄과 와이어, 77.5×35×19.3cm, 뉴욕, MoMA, 화가의 기증
64쪽: 조르주 브라크가 1912년에 다니엘-앙리 칸바일러에게 보낸 편지, 개인 소장
68쪽: 폴 세잔, 목욕하는 다섯 사람 Five bathers (Cinq baigneurs), 1892~1894년, 캔버스에 유채, 22×33cm, 파리, 오르세 미술관
72쪽: 후안 그리스, 담배 피우는 사람 The Smoker (Le fumeur), 1912년, 종이에 목탄과 붉은 초크, 71.5×59.5cm, 개인 소장
74쪽: 후안 그리스, 바이올린과 판화 Violin and Engraving (Violon et gravure accrochée), 1913년, 캔버스에 유채, 모래와 콜라주, 65×60cm, 개인 소장
76쪽: 〈기타리스트와 구성〉의 사진 구성 Photographic composition with Construction with Guitarist, 파리, 1913년 봄/여름, 젤라틴 실버 프린트, 11.8×8.7cm, 개인 소장
82쪽: 조르주 브라크, 만돌린 Mandolin (Mandoline), 1914년, 판지에 목탄, 구아슈, 종이, 48.3×31.8cm, 울름, 울머 미술관, 란트 바덴 뷔템베르크에서 영구 임대
84쪽: 후안 그리스, 책이 있는 정물(성 마토렐) Still-life with book (Saint Matorel)Nature morte au livre (Saint Matorel), 1912/13년, 캔버스에 유채, 46×30cm, 파리, 국립 현대 미술관 퐁피두 센터
86쪽: 알렉산더 아르키펭코, 메드라노 Médrano, 1913/14년, 채색 주석, 나무, 유리, 채색 기름천, 126.6×51.5×31.7cm, 뉴욕, 솔로몬 R. 구겐하임 미술관
92쪽: 류보프 포포바, 정물화 Still-life (Nature morte), 1915/16년, 캔버스에 유채, 54×36cm, 고르키 주립 미술관
94쪽: 조르주 브라크, 항구 Der Hafen (Le port), 1909년, 캔버스에 유채, 81×81cm, 시카고 아트 인스티튜트

# 입체주의

지은이: 안네 간테퓌러-트리어
옮긴이: 김광우

발행일: 2008년 6월 15일
펴낸이: 이상만
펴낸곳: 마로니에북스
등   록: 2003년 4월 14일 제2003-71호
주   소: (110-809) 서울시 종로구 동숭동 1-81
전   화: 02-741-9191(대) / 편집부 02-744-9191 / 팩스 02-762-4577
홈페이지 www.maroniebooks.com

ISBN 978-89-6053-060-7
SET ISBN 978-89-91449-99-2

Korean Translation © 2008 Maroniebooks, Seoul
All rights reserved.

Printed in Singapore

CUBISM by Anne Gantefüpher-Trier
© 2008 TASCHEN GmbH
Hohenzollernring 53, D-50672 Köln
www.taschen.com

Editorial coordination: Sabine Bleßmann, Cologne
Design: Sense/Net, Andy Disl and Birgit Reber, Cologne